MASQUES ET VISAGES

Prix : 20 Francs

GAVARNI

MASQUES ET VISAGES

NOTICE

PAR

C.-A. SAINTE-BEUVE

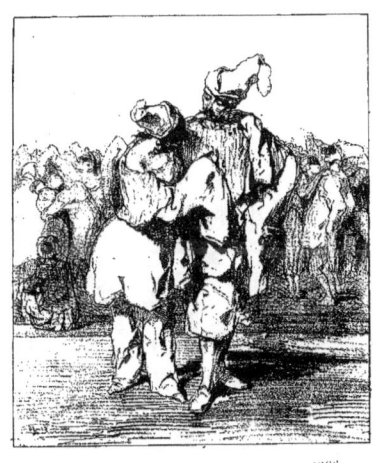

PARIS
CALMANN LÉVY, LIBRAIRE-ÉDITEUR
3, RUE AUBER ET 15, BOULEVARD DES ITALIENS
A LA LIBRAIRIE NOUVELLE

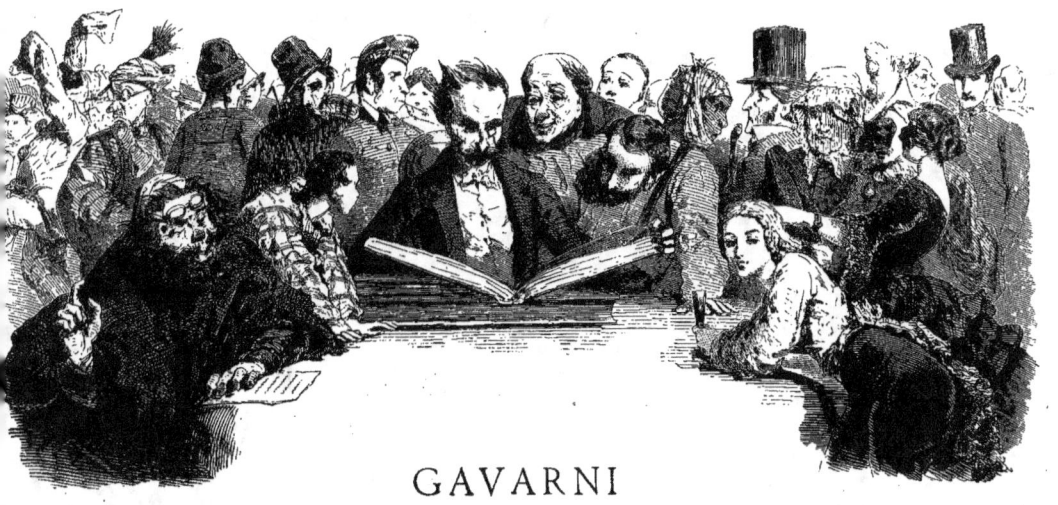

GAVARNI

AVARNI n'est qu'un nom de guerre; il s'appelle de son nom de famille Chevallier (Sulpice-Guillaume), né à Paris, mais, du côté de son père, originaire de Bourgogne. Il ne reçut pas l'éducation classique et de collège, et il se trouvera ainsi plus tard libre et affranchi de toute tradition, garanti contre l'imitation qui naît du souvenir. Son éducation fut toute professionnelle, géométrie, dessin, dessin linéaire en vue de l'architecture. Il avait appris aussi à dessiner la machine; on l'avait appliqué à cette branche de mécanique délicate et savante, les instruments de précision. Cette géométrie première, qu'il poussera plus tard jusqu'à la science, lui servit de tout temps à mieux saisir les disproportions et les désaccords; il eut de bonne heure, comme on dit, le compas dans l'œil.

On lui proposa une place dans le cadastre, sans doute pour des levées de plans, et il accepta; il avait vingt ans, plus ou moins. Il va à Tarbes et y passe plusieurs années. On me le dépeint alors : un beau jeune homme, à la chevelure d'un blond hardi, bouclée, élégante. Gavarni, pendant ce séjour dans un pays pittoresque, en face des Pyrénées, essayait en tout sens son crayon : il dessinait des modes, des costumes pyrénéens, des courses de chevaux, des descentes de diligence, etc.; sa première manière était, me dit-on, d'un soigné naïf. De là, vers la fin de son séjour, il envoyait à Paris, à M. de La Mésangère, qui publiait le *Journal des Dames et des Modes*, des dessins de costumes espagnols, de travestissements. Il eut de bonne heure le goût, le sentiment du costume et du travestissement; c'était son plaisir et sa folie. Revenu à Paris, il continuait de faire des dessins de diverses sortes et des aquarelles, lorsqu'un jour Susse, qui lui en achetait une, exigea une signature : « Le public, disait l'éditeur, aime des œuvres qui soient signées. » Gavarni, mis en demeure d'écrire un nom, se souvint alors de la vallée de *Gavarnie* qu'il avait habitée et de la cascade qu'il aimait, et, sur le comptoir de Susse, il signa son dessin de ce nom d'affection qu'il mit seulement au masculin. Et voilà toute l'œuvre future baptisée.

Je ne m'arrête pas à Gavarni auteur, inventeur de modes et de costumes; je le devrais pourtant, car il a le goût, le génie, l'invention en ce genre.

Gavarni porte en tout l'élégance et la distinction naturelle qui est en lui. Voyez sa personne; revoyez-la telle qu'elle a dû être dans la fleur de la jeunesse. Peu d'hommes, indépendamment de toute éducation et de tout acquit, sont nés aussi instinctivement distingués; j'entends par distinction « une certaine hauteur ou réserve naturelle mêlée de simplicité ». Dans tout ce qui sort de son crayon, de même : il est toujours élégant; aussi peu *comme il faut* que possible quand il le faut et que ses personnages l'y forcent, aussi bas que le ton l'exige; il n'est jamais commun.

C'est moins encore quand il fait de la mode pure que dans tout l'ensemble de son œuvre de jeunesse, que Gavarni mérite cet éloge pour la grâce des costumes. Malgré mon désir de ne pas les détacher et les séparer du sujet, je dois remarquer encore qu'il a fait révolution en ce genre au théâtre et dans les bals costumés.

Quant au carnaval, on peut dire véritablement qu'il l'a refait, qu'il l'a rajeuni. Avant lui le carnaval était et restait presque uniquement composé des types de l'ancienne Comédie italienne, Pierrot, Arlequin, etc. Il l'a

modernisé sans le vulgariser; il a inventé le *débardeur,* ce demi-déshabillé flottant, élégant, engageant, et
les avantages et les agréments naturels trouvent leur compte; il a refait un Pierrot tout neuf, original,
tement coiffé, aux plis mous, relâchés, mais artistement agencés dans leur mollesse, un Pierrot plein d
et à faire envie aux plus séduisants minois.

Gavarni, en un mot, a introduit et renouvelé la fantaisie dans l'amusement, dans la joie nocturne a
falots. Un souffle de Fragonard, de Watteau l'a inspiré à son tour, ou plutôt il n'a obéi qu'à la fée int
Si on allait au fond de cet esprit observateur, un peu triste, un peu silencieux dans l'habitude, il se
qu'en touchant ce luxe, cette élégance, cette poésie de costume, ce gai mensonge d'une heure, on fit v
corde la plus sensible. Il aime assez la vie, il ne la trouve pas mauvaise, il l'a satirisée sans être misan
et seulement parce qu'il ne pouvait s'empêcher de la voir telle qu'elle est; mais enfin la vie dans la ré
paraît plate; elle ne lui plaît jamais plus que quand il peut l'animer, la poétiser, la travestir; il eût été
de faire des folies pour cela. « *Mon royaume pour un cheval!* » disait ce roi démonté dans une bataille;
eût été homme à dire jusque dans la détresse : « Je l'ai trouvé! coûte que coûte, à tout prix, il me le
beau costume que voilà! » C'est sa *toquade* à lui.

Il dut donc sacrifier au goût du public lorsqu'il travailla pour *le Charivari,* pour *la Caricature.* Une re
pourtant, et bien essentielle, se place ici, aux origines de son talent, et se vérifie dans tout le cours
œuvre : une veine y fait défaut; absence heureuse! le crayon de Gavarni est innocent; il est pur et inno
toute attaque et injure personnelle; cet homme, si habile à saisir le ridicule, ne fit jamais de caricatur
personne. La caricature est l'outrage au vrai, — *outrage* dans le sens d'*outrance.* Lui, il est peintre de
il n'a jamais fait une figure grimaçante exagérée. Gavarni a bien des cordes, il n'a pas celle de la ca
proprement dite; il la laisse à Daumier, sans rival dans cette partie.

Ni la politique, — orateurs et avocats politiques, — ni la chicane et la basoche, à côté de Daumie
militaire et le troupier après Horace Vernet et Charlet, et à côté de Raffet; mais à Gavarni l'ordre
moral, régulier ou irrégulier dans tous les genres, la femme et tout ce qui s'ensuit, à tous les degrés et
les âges. — Il a repris le bourgeois après Henri Monnier, créateur du type; mais au célèbre acteur-a
laisse presque exclusivement les abîmes et les bas-fonds d'où l'éloigne et le rejette toujours cette
naturelle et instinctive élégance.

Comment analyser de telles séries? Comment détacher la légende et la séparer du dessin, faire comp
l'une sans montrer l'autre? Chaque série de Gavarni a une idée philosophique et se pourrait renfermer
mot; mais ce mot, ce serait à lui de nous le dire, et il le lui faudrait arracher.

Ainsi, pour *les Enfants terribles,* le mot générateur de la série, c'est cet égoïsme profond de ces peti
qui, sans malice d'ailleurs ni arrière-pensée, leur fait tout voir par rapport à eux et les empêche de se
compte en rien de l'effet et de la catastrophe morale que leur imprudence va produire au dehors chez

Ainsi, pour la série des *Coulisses,* l'idée mère, c'est un contraste perpétuel entre ce qui se joue à
voix devant le public et ce qui se dit de près au même moment entre acteurs, — comme quand Taln
exemple, en pleine tragédie de *Manlius,* embrassé avec transport par son ami Servilius, lui disait à l'o
« Prenez garde de m'ôter mon rouge. »

Ainsi pour la série des *Musiciens comiques* ou des *Physionomies de chanteurs,* c'est le contraste
disparate entre les paroles du chant ou la nature de l'instrument et la taille ou la mine du musicien, du
teur ou de la cantatrice (une grosse femme chantant langoureusement : *Si j'étais la brise du soir!*)

Dans les *Fourberies de femmes,* je ne me flatterai pas de trouver la formule générale, mais cependa
s'y rapporte à une fin, à la fin féminine par excellence : tromper pour un certain motif. Après La Fontaine
nos vieux conteurs, après les fabliaux, Gavarni a fait, sans réminiscence aucune, sa série toute moderne
sur le vif, d'après nature. Prenez la plus innocente de ces fourberies, celle de la jeune fille au bras
papa qui la devine. — « *Comment saviez-vous, papa, que j'aimais mosieu Léon? — Parce que tu me
toujours de mosieu Paul.* » Allez à la plus calme, à la mieux établie et la mieux réglée de ces fourberi
jugales : un jeune homme dans un salon est assis bien à l'aise, installé dans un fauteuil, lisant comm
lui, le chapeau sur la tête; avec lui une jeune femme près de la fenêtre, debout, tient à la main son o
et regarde en même temps dans la rue; et pour toute légende, ces mots : « *Le v'là!... Ote ton cha*
D'un mot, c'est toute l'histoire. C'est l'heure où l'on revient du bureau; le sans-gêne n'est plus permis
que le monsieur ait l'air d'être en visite....

La manière dont Gavarni trouve le plus souvent ses légendes est à noter. Il dessine sur la pierre courar

du premier jet ; il a le sentiment du vrai, du vraisemblable, dans les physionomies, dans les poses. Il fait donc des personnes qui sont entre elles en parfait rapport de mouvements, de gestes ; mais, comme son faire modifie quelque peu les figures qu'il veut reproduire, qu'il a vues en réalité ou plutôt qu'il a présentes dans l'esprit et en idée, comme, de plus, l'impression sur la pierre va les modifier quelque peu encore, il attend le retour de l'épreuve afin de faire dire à ses personnages *ce qu'ils ont l'air réellement de dire ;* et c'est alors seulement qu'il se demande en regardant son épreuve : « Maintenant que se disent ces gens-là? » Il les écoute parler, ou plutôt il les devine parler, et il devine juste.

Ces mots décisifs, ces paroles stridentes qui ouvrent des jours soudains sur une action, sur un ordre habituel de sentiments, et qui sont comme des sillons de lumière à travers la nature humaine, font de Gavarni un littérateur, un observateur qui rentre, autrement encore que par le crayon, dans la famille des maîtres moralistes. La légende de Gavarni, c'est une forme à part, et qui porte avec elle son cachet distinct, original, comme la maxime de La Rochefoucauld. On jouait aux maximes autour du fauteuil de M^{me} de Sablé, dans le même temps que La Rochefoucauld, de son côté, faisait les siennes : on pourrait de même jouer aux légendes, le soir, autour de la table où Gavarni dessine ses figures non encore baptisées, et pendant qu'elles se succèdent de quart d'heure en quart d'heure sous sa plume rapide. Mais avec Gavarni, quand c'est lui qui baptise, cela sort du jeu ; il frappe sa médaille comme pas un, il bat sa monnaie au bon coin, et elle entre dès lors dans la circulation ; elle court le monde.

Est-ce à dire pourtant que Gavarni, maître comme il est de ses sujets et se tenant au-dessus, soit un moraliste dans un autre sens que celui de peintre de mœurs, et qu'il ait prétendu, dans la série et la succession de son œuvre, donner une leçon? Ce point est assez délicat à traiter, et je ne le trancherai pas absolument. Sans doute Gavarni ne fait pas fi de la morale, et lui-même ne serait pas fâché qu'on mît à son œuvre, entre autres épigraphes, celle-ci : « Jamais l'honnêteté ne lui a paru méprisable ni grotesque. »

Il s'est moqué des maris fats ou benêts et ridicules : il ne les a pas systématiquement sacrifiés. Il a vu l'ironie, la moquerie partout où elle était naturelle et de bonne prise, et dans sa série des *Maris vengés* il n'a pas épargné les amants ; il les a surpris à leur tour dans les inconvénients du rôle, et les jours où ils sont eux-mêmes pris au piège. De même, dans *les Lorettes vieillies*, dans ces figures de portières, de mendiantes et de balayeuses, au-dessous desquelles on lit : « ... *A figuré dans les ballets* » ; ou bien : « *On a fait des folies pour Dorothée* » ; ou bien : « *Et moi, ma livrée était bleu de ciel* » ; dans cette autre série des *Invalides du sentiment*, où figurent tous les éclopés de l'amour et des passions, il a montré et étalé l'affreux revers. Mais y a-t-il eu précisément dessein de moraliser, de détourner du vice en effrayant? je ne le pense pas du tout. L'observateur n'a fait que suivre le cours des années et nous rendre, avec une légère teinte de misanthropie et de tristesse, la juste et rigoureuse vicissitude des choses.

Ce qui est vrai, c'est que son goût primitif l'eût peut-être tourné davantage vers les sujets de grâce et de sentiment ; mais on avait affaire, dans les journaux auxquels il collaborait, à un public mêlé, auquel on portait un grand respect. Il fallait à tout prix l'amuser et le satisfaire ; plus d'une fois Gavarni a été obligé d'interrompre une série philosophique, celle des *Leçons et conseils,* par exemple, de peur de lasser.

Ce qui est également vrai et l'un des traits les plus essentiels à noter chez Gavarni, c'est l'humanité : il est satirique, mais il n'a rien de cruel ; il voit notre pauvre espèce telle qu'elle est et ne place pas très haut sa moyenne mesure : il ne lui prête rien d'odieux à plaisir.

Qu'on se rappelle, au milieu même des joies, des accidents burlesques ou des turpitudes de *Paris le soir,* cette figure de femme au bras d'un jeune homme, et qui se baisse vers un groupe de pauvres petits mendiants couchés à terre et endormis, avec cette légende : « *Le plaisir rend l'âme si bonne!* » — Et plus loin ces deux figures d'un petit mendiant accroupi et d'un malheureux adossé à la muraille, avec ces mots au bas : « *Souperont-ils?* » — et dans la série de *Clichy,* entre tant de fausses gaietés et de misères, cette admirable scène du détenu visité le premier jour par sa femme et son petit enfant qu'il couvre de baisers, et la femme dont on ne voit pas le visage sans doute mouillé de larmes, et qui lui dit d'un ton gai tout en vidant son panier : « *Petit homme, nous t'apportons ta casquette, ta pipe d'écume et ton Montaigne.* »

Gavarni, au milieu de ses ironies et de sa veine railleuse, a toujours eu le respect du bon ouvrier, et il est resté fidèle en cela à de bonnes impressions premières ; il a fait un *Jour de l'an de l'ouvrier,* qui est une glorification des joies de famille dans le peuple. Trop sensé et de trop bon goût pour ne pas admettre et respecter les rangs, il n'est pas de ceux qui croient à la distinction des classes. Dans une lettre à Forgues, sur les *Petites Misères de la vie humaine,* qui ne put être insérée qu'en partie au *National* à cause du trop

d'irrévérence en politique, il y a une page des plus vraies et des plus touchantes d'humanité et de sentiment d'égalité. En un mot, Gavarni, résumant sa philosophie morale, répéterait volontiers, pour son compte, avec ces deux bons vieux qui descendent de quelque barrière : « *Vois-tu, Sophie, il n'y a que deux espèces de monde, les braves gens et puis les autres.* »

Arrivé à la plénitude de la vie, à la conscience du talent satisfait qui désormais peut indifféremment continuer ou se reposer, et qui a fait sa course, — après bien des traverses et une de ces douleurs cruelles qui éprouvent à fond le cœur de l'homme, — Gavarni ne formait plus qu'un souhait : rêver, travailler encore, et trouver son dernier bonheur, comme Candide, à cultiver son jardin.

Car il avait un jardin, à ce qu'on appelait le Point-du-Jour, au bord de la Seine, son jardin d'Auteuil, et plus grandiose que celui de Boileau, un petit parc en vérité, avec quinconce de marronniers, avenue, terrasse, un vrai coin royal de Marly. Et il y vivait depuis des années, l'embellissant, l'ornant à plaisir, y plantant des arbres rares, ifs d'Irlande, genévriers, cyprès, cèdres du Liban, et le *Thuya filiformis*, et le *Wellingtonia gigantea*, et que sais-je encore? Celui qui avait aimé à la folie les travestissements n'avait plus de grande joie à cette heure que de cultiver la nature. Il était aussi devenu un jardinier consommé; comme ce vieillard de Virgile, il savait les expositions heureuses, les saisons propices, le terrain où se plaît le mieux chaque arbre, et le voisinage qui le contrarie.

Mais, hélas! qu'est-il advenu? un de ces tracés géométriques inflexibles, une de ces courbes d'ingénieur qui n'obéissent qu'au compas, est venue prendre de biais le beau jardin et bouleverser tout le nid. Adieu la tranquillité et le bonheur! O ligne aveugle et inflexible, ne pouviez-vous donc vous détourner un peu et vous laisser attirer doucement du côté de ceux (comme il y en a beaucoup) qui ne demandent qu'à être traversés de part en part, sauf à être ensuite largement guéris et dédommagés? Et comment dédommager ici? comment évaluer l'ombrage, la fraîcheur matinale, les longues heures amusées, tant de petits bonheurs tout le long du jour, et le vœu final exaucé, la douce manie satisfaite, si vous voulez l'appeler de la sorte, la chimère, enfin?

Tout en n'étant pas insensible au progrès de la grandeur publique, il m'est bien souvent arrivé, je l'avoue, à l'aspect de ces abatis de maisons qui prenaient en écharpe de vieux quartiers de Paris et des faubourgs tout entiers, de regretter et de recomposer une dernière fois en idée ce que démasquait tout d'un coup le prodigieux ravage, ces petites maisons cachées, blotties dans la verdure et toutes revêtues de lierre, qui avaient été longtemps l'asile du bonheur; mais jamais je ne me suis mieux rendu compte de ce genre de regret qu'en voyant menacé d'une coupe prochaine le jardin de Gavarni.

<p style="text-align:right">SAINTE-BEUVE.</p>

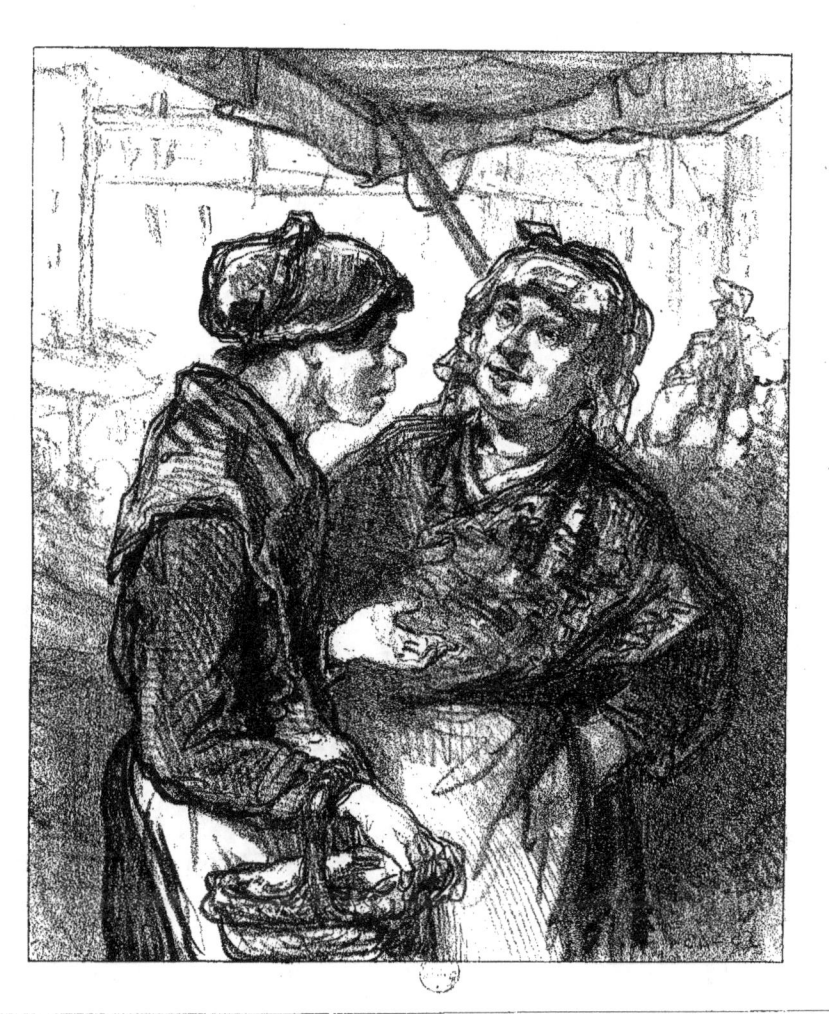

« HISTOIRE D'EN DIRE DEUX »

— Voyons! M'ame Majesté, entre nous, est-ce que Mosieu si s'respectait n'aurait pas dû fiche' une volée à Madame?

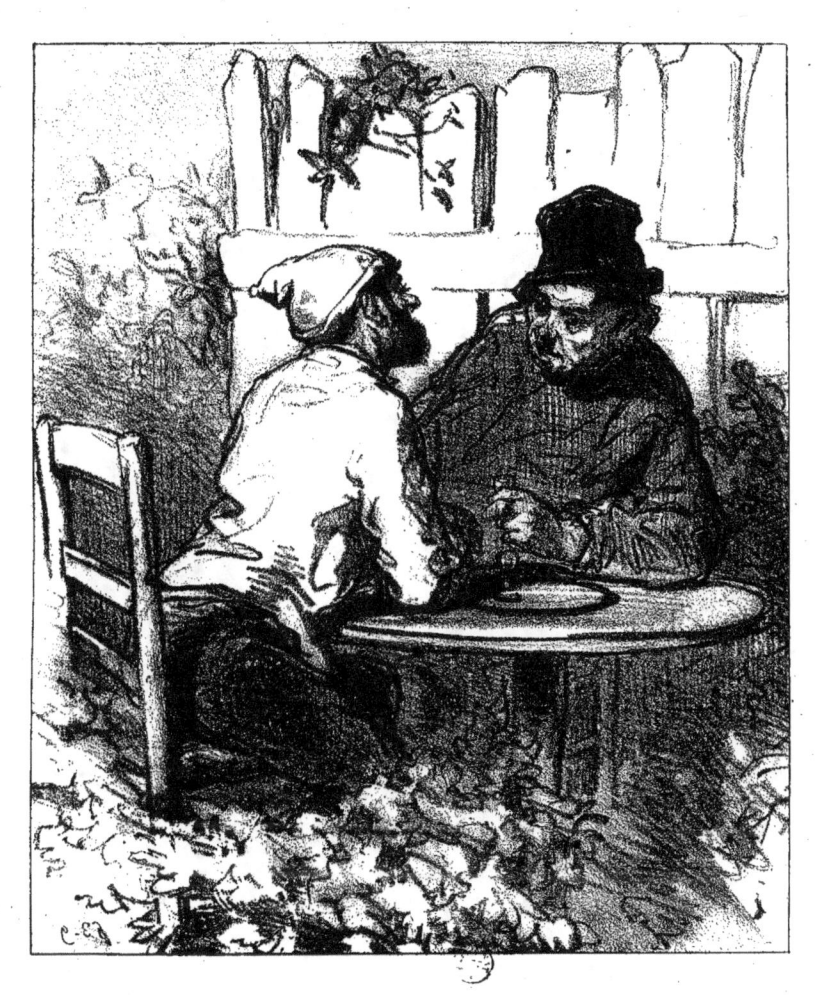

« HISTOIRE D'EN DIRE DEUX »

— D'aucuns disent que vot'e M'sieu, Mosieu Polyte, veut, sauf vot' respect, manger son bien aux truffes.

— Au turf! père Pigaud.

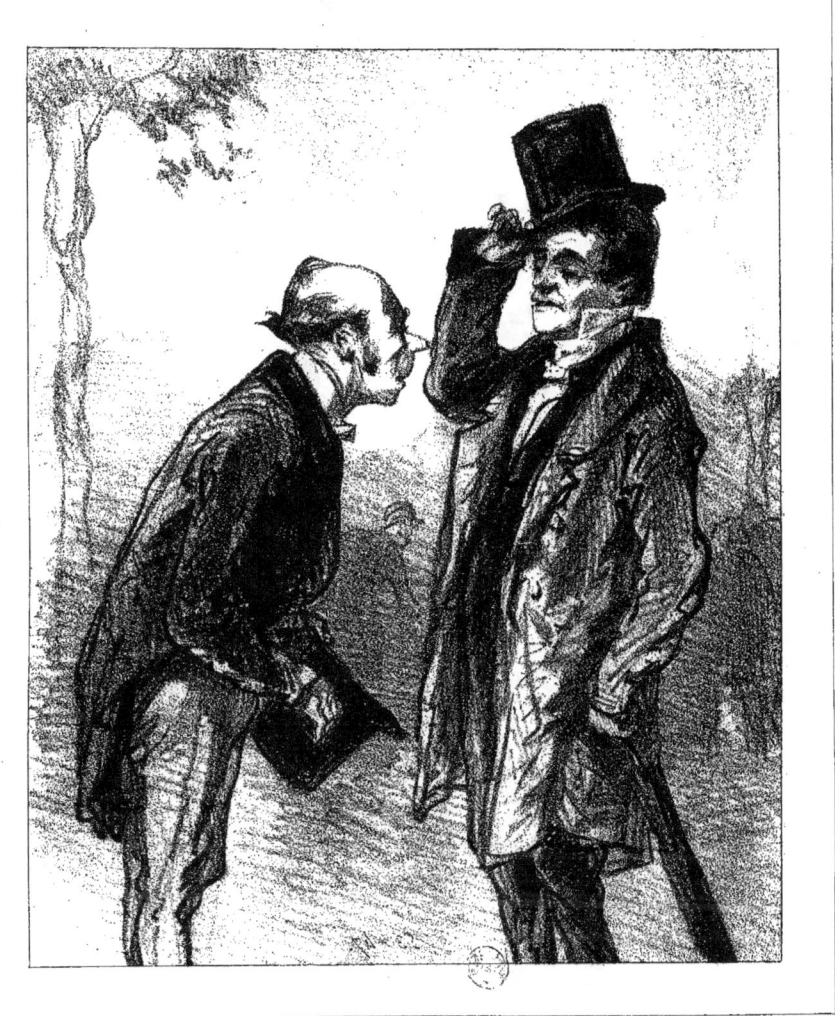

« HISTOIRE D'EN DIRE DEUX »

— Eh! comment vous portez-vous?
— Merci! et la vôtre?
— A vous rendre mes devoirs! couvrez-vous!
— Mais comme vous voyez; et..... vous vous portez bien?....

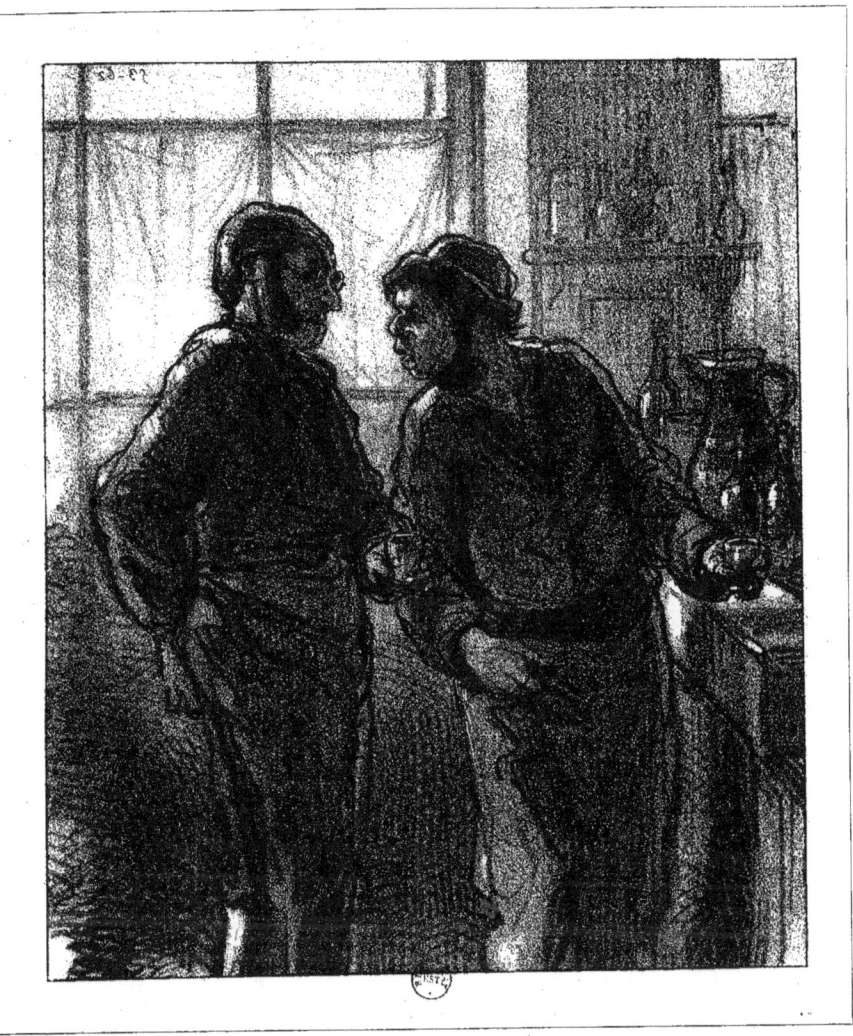

« HISTOIRE D'EN DIRE DEUX »

— Si, moi, j'ai rien à la caisse d'épargne..... c'est les événements qu'en est cause.

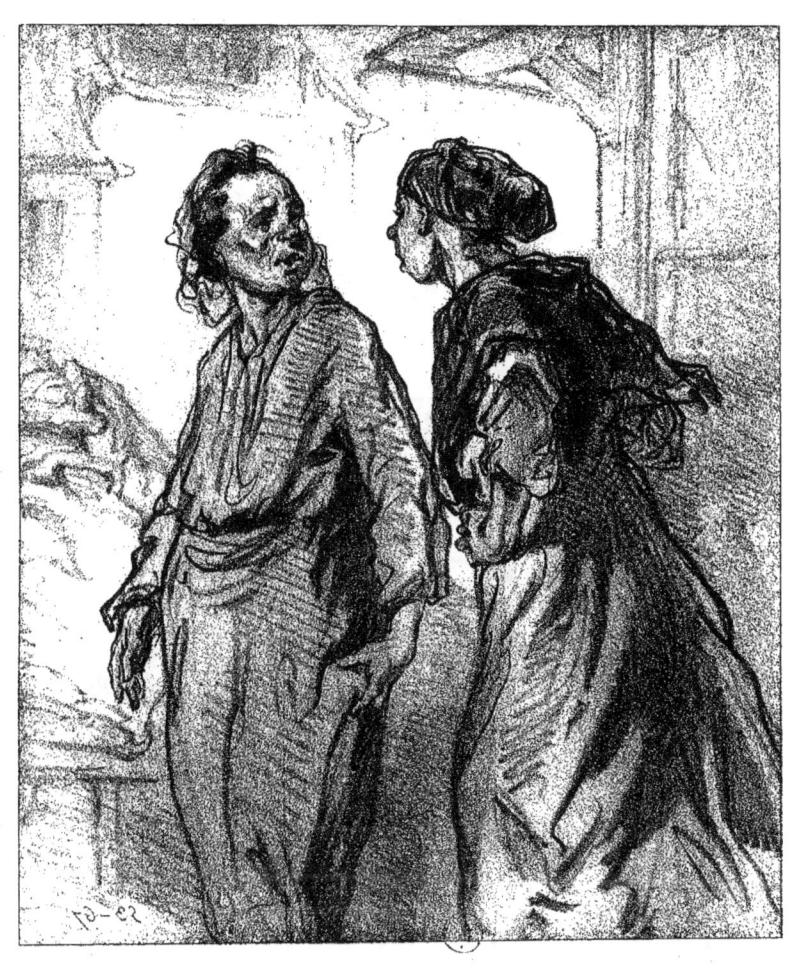

« HISTOIRE D'EN DIRE DEUX »

— Toinon ! je n'vaux rien quand on m'o'stine : je m'connais !.....
— Un' fichue connaissance que t'as là !

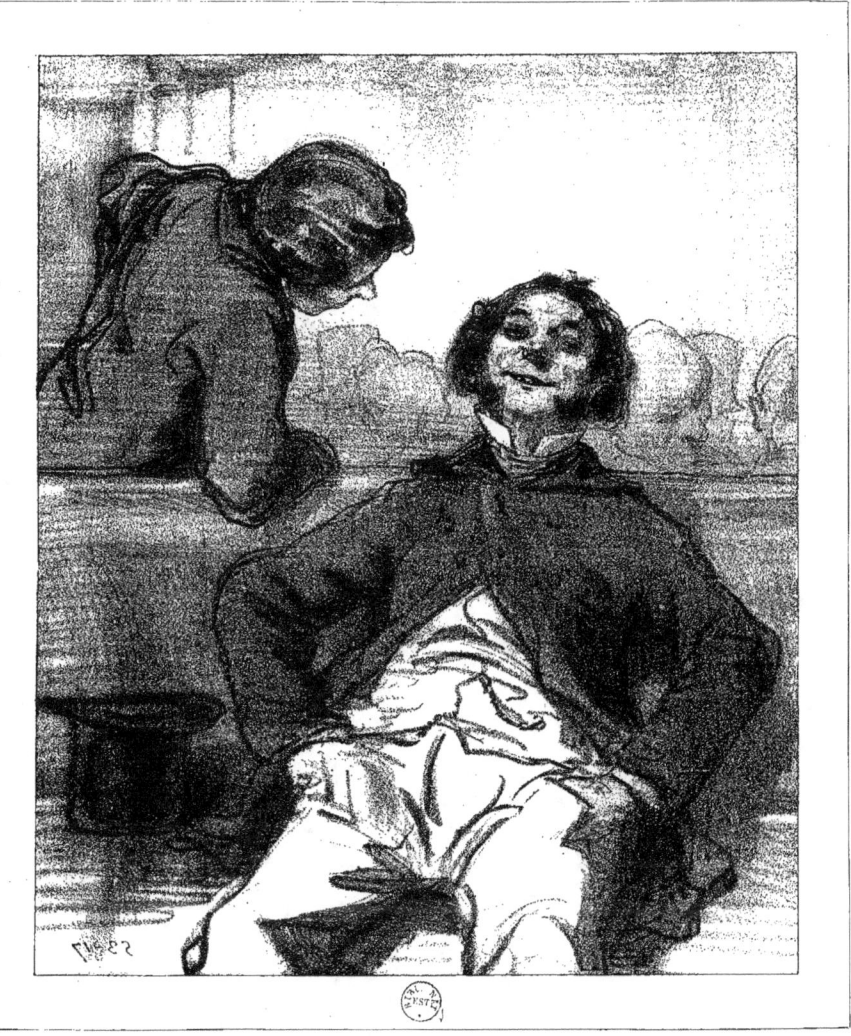

« HISTOIRE D'EN DIRE DEUX »

— Savez-vous, vous, Partagé, dans quelle ville de France les horlogères sont les plus cagneuses?
— Non. Où çà?
— Eh bien, c'est à Pau!
— Pourquoi?
— On n'a jamais pu le savoir!

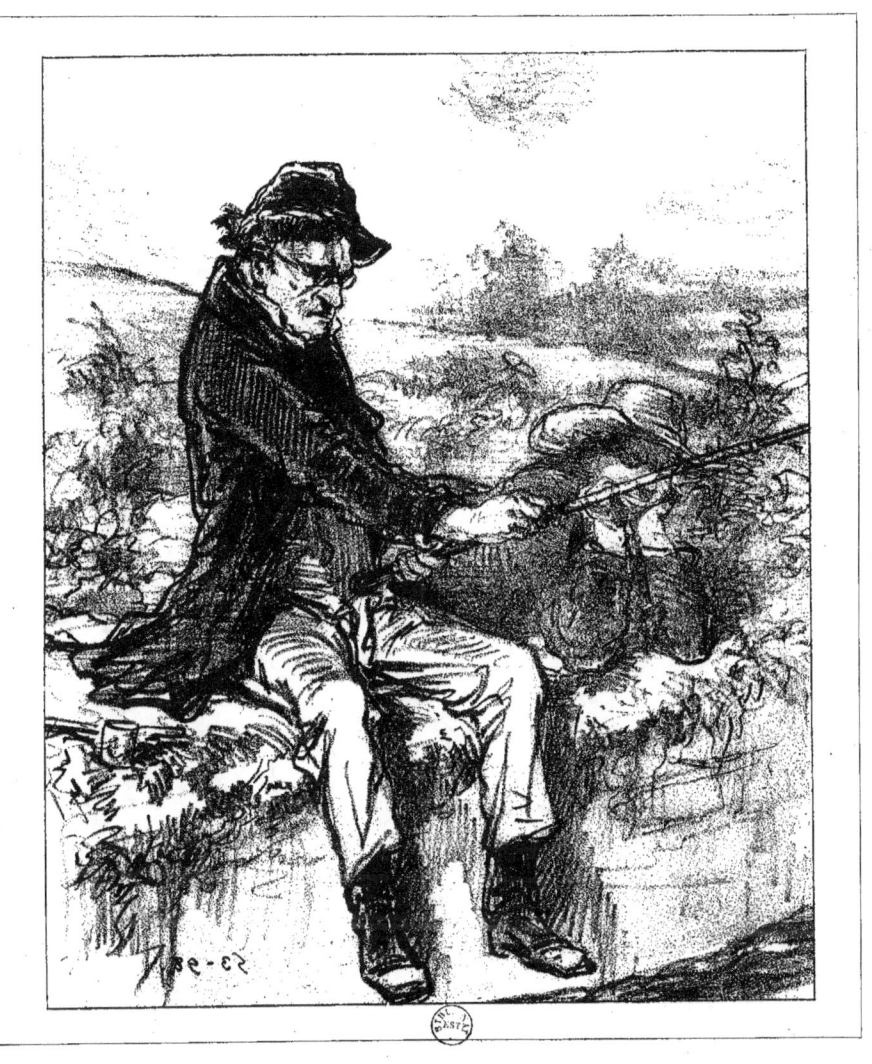

« HISTOIRE D'EN DIRE DEUX »

— Chut !..... un actionnaire qui vient toucher son dividende !

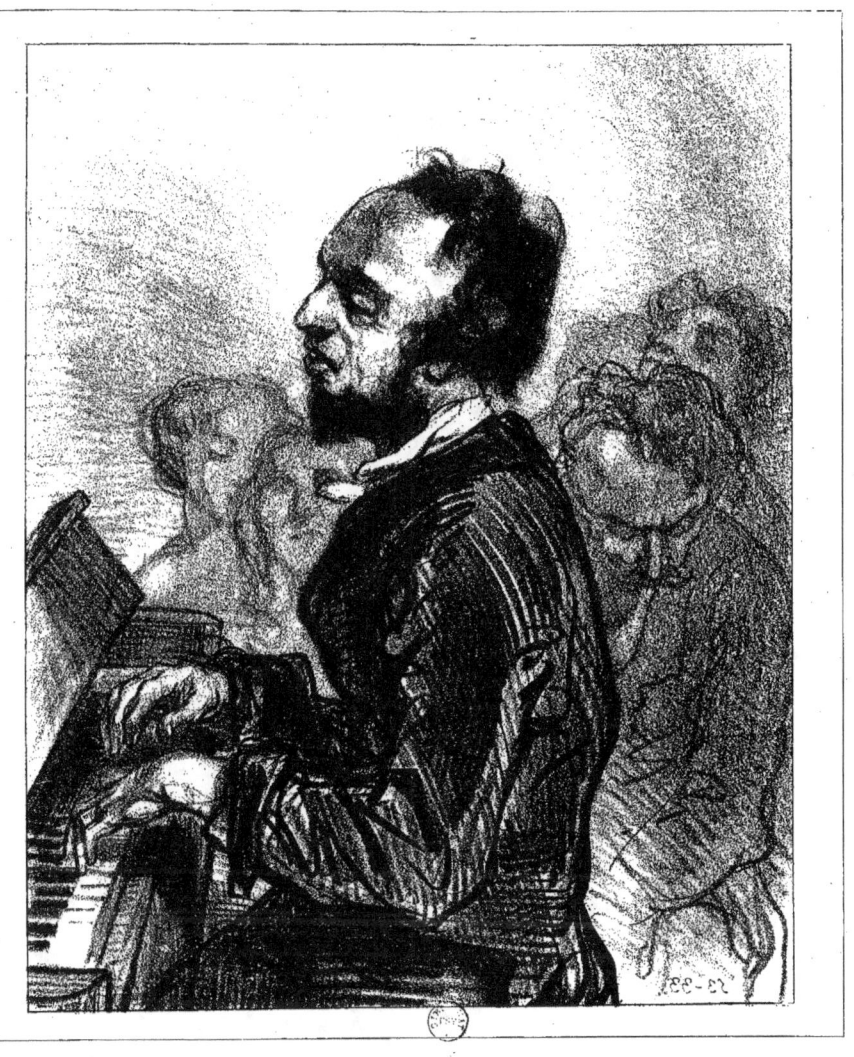

PIANO !

— « Peti.... tefleue...... deschamps
Toujoue.... toujoue.... cachée.... »

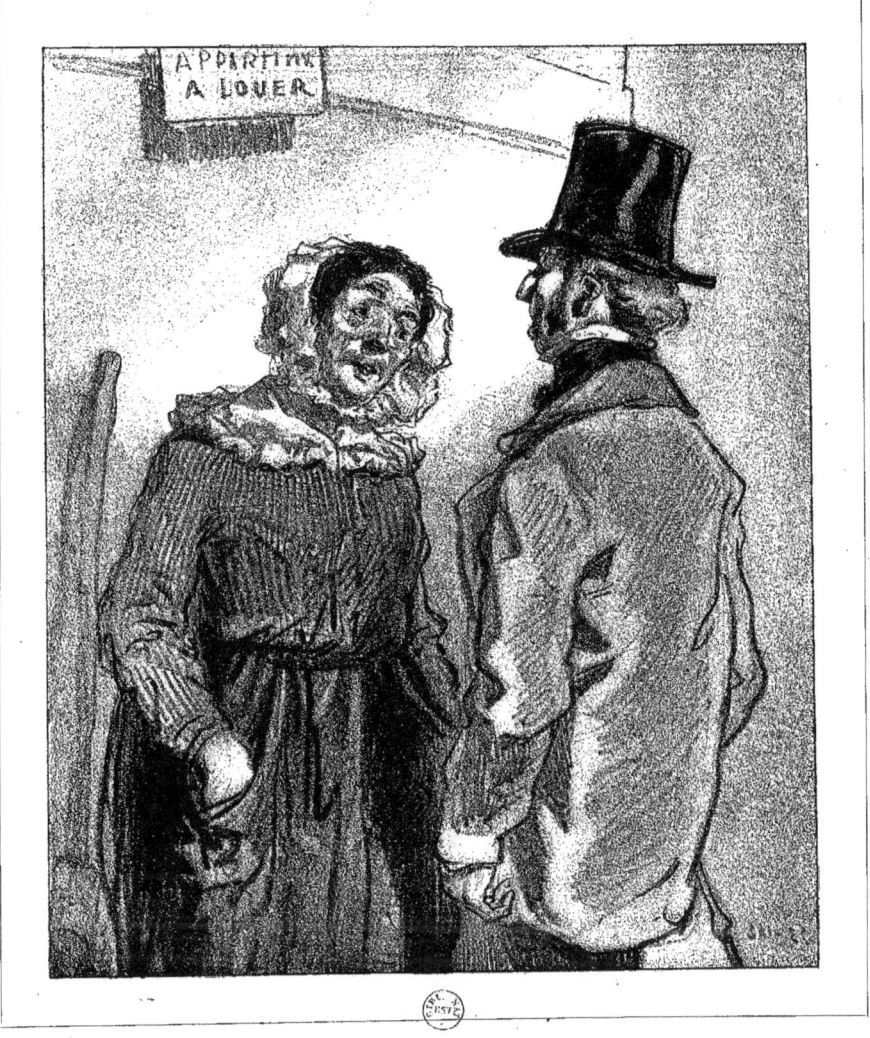

PIANO !

— L'appartement est un bijou!... et la maison, Mosieu!.... pas d'enfants, — pas de chiens, pas de pianos!

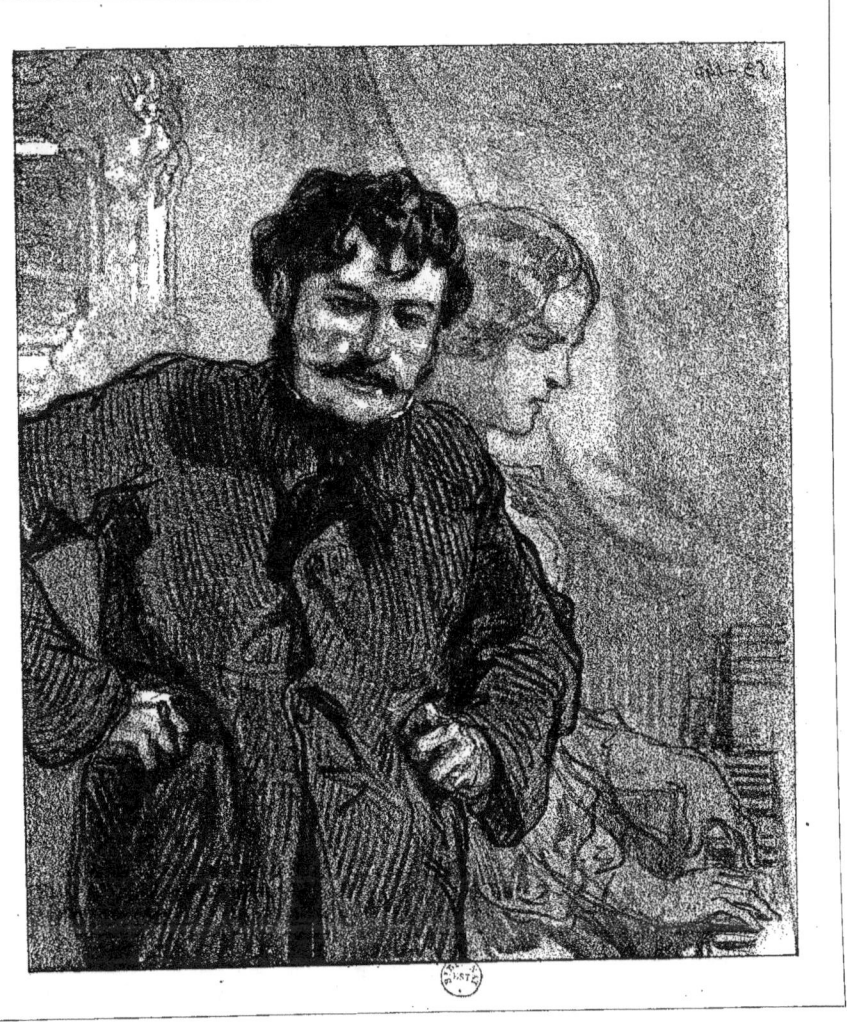

PIANO !

— Je suis comme ce personnage d'Henry Monnier, qui n'aime pas les épinards. Je n'aime pas le piano, et j'en suis content, parce que si j'aimais le piano, ma femme jouerait du cor de chasse.....

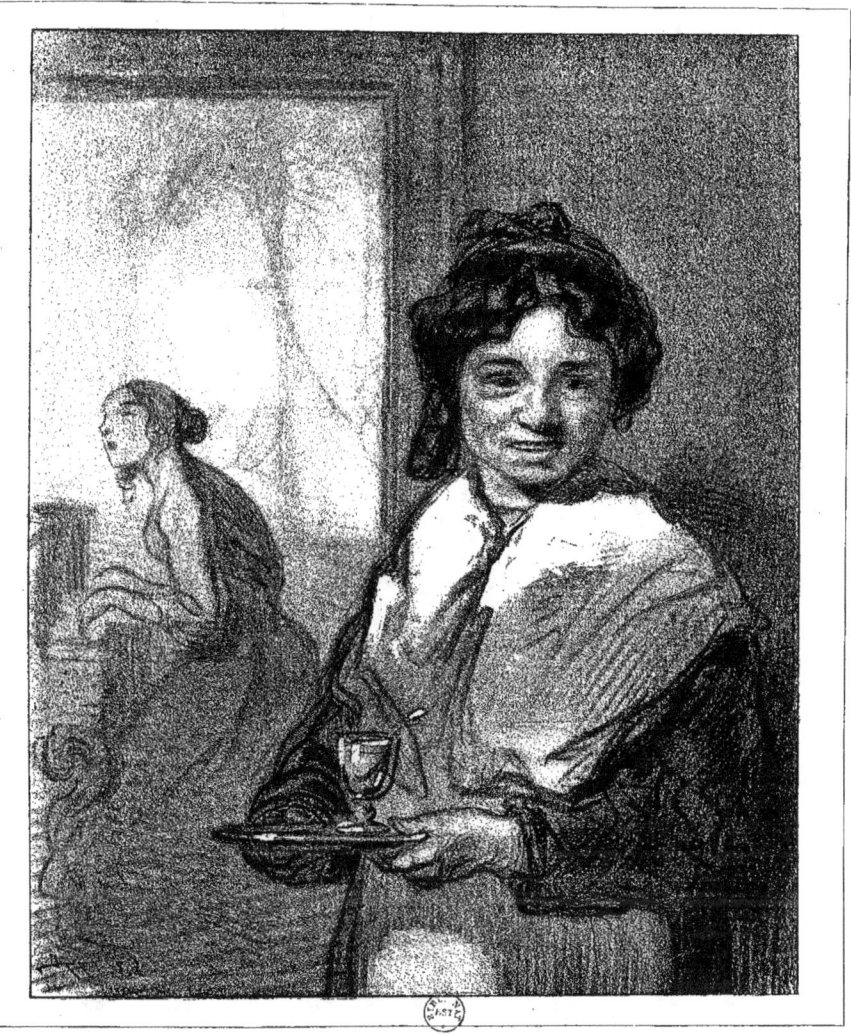

PIANO !

— Ma'm'selle chante : nous aurons de l'eau.

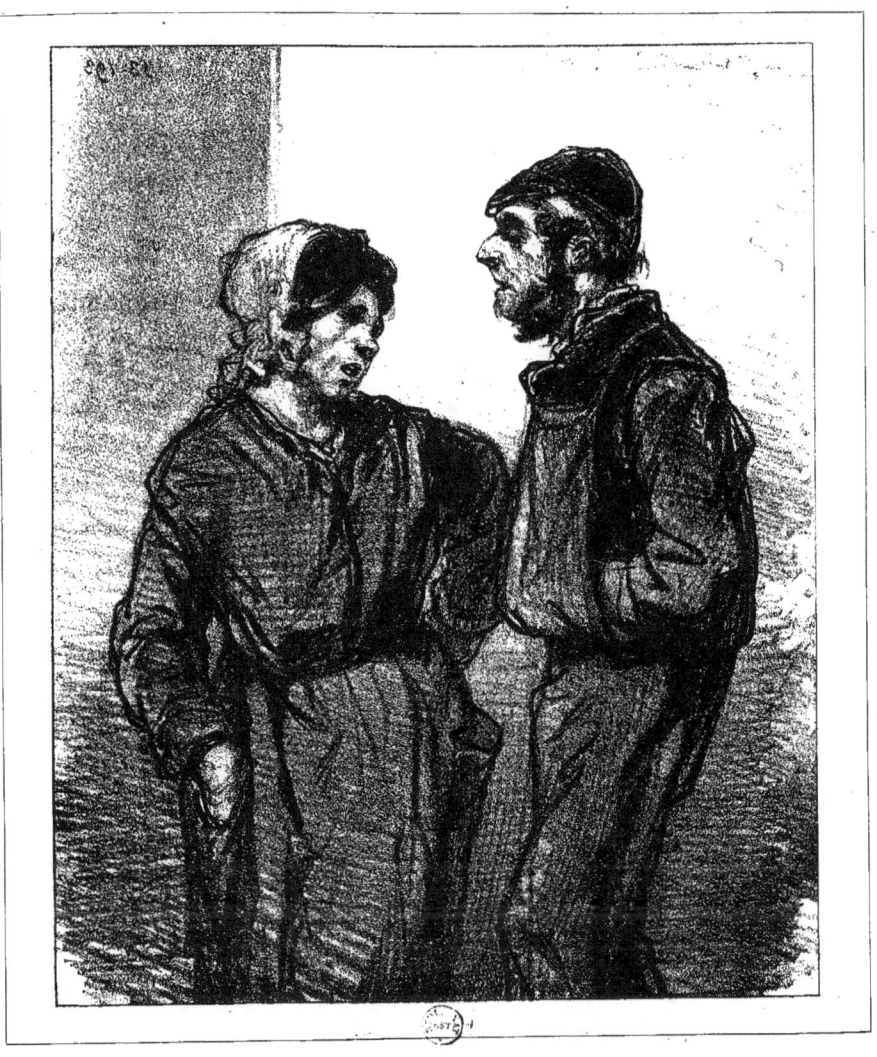

« CE QUI SE FAIT DANS LES MEILLEURES SOCIÉTÉS »

— N'y a pas !.... Louison, ce qu'est à toi est à moi..... et j'ai soif !

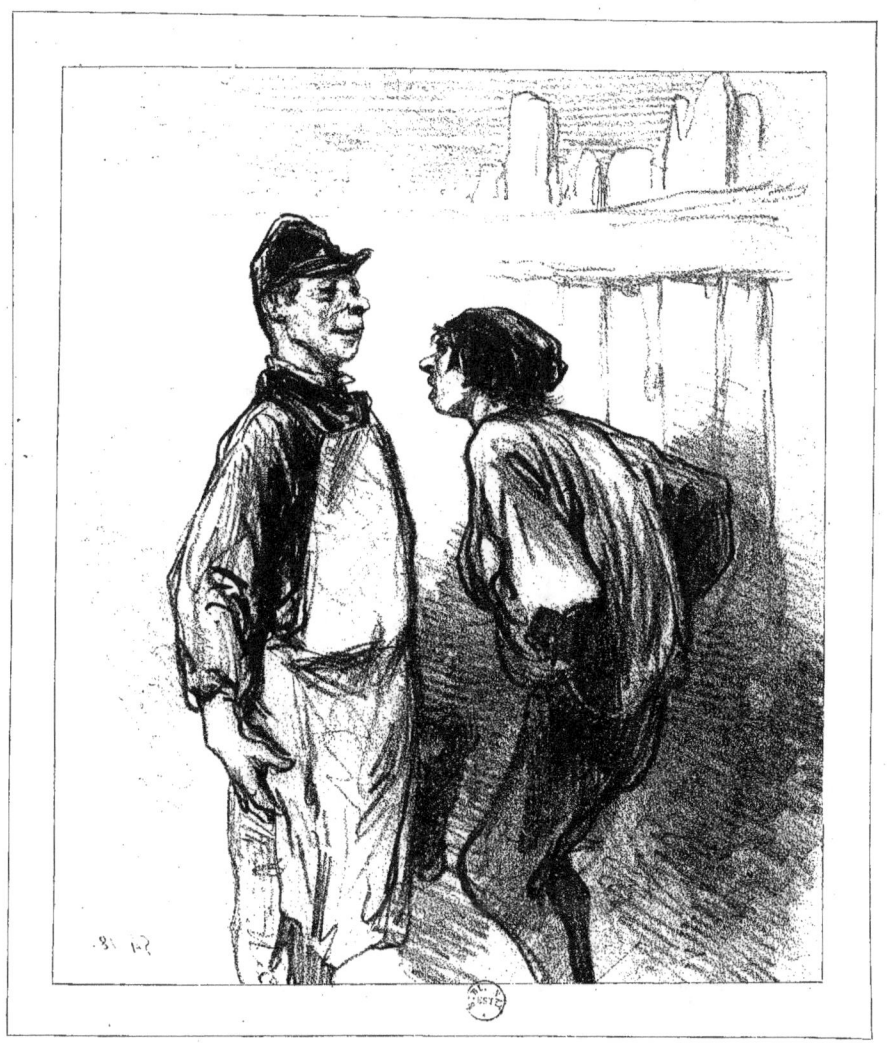

« CE QUI SE FAIT DANS LES MEILLEURES SOCIÉTÉS »

— J'suis un pas-grand-chose, moi! J'suis un prop'e-à-rien! J'suis un guapeur! un voyou..... va! Mais j'suis pas un épicier.

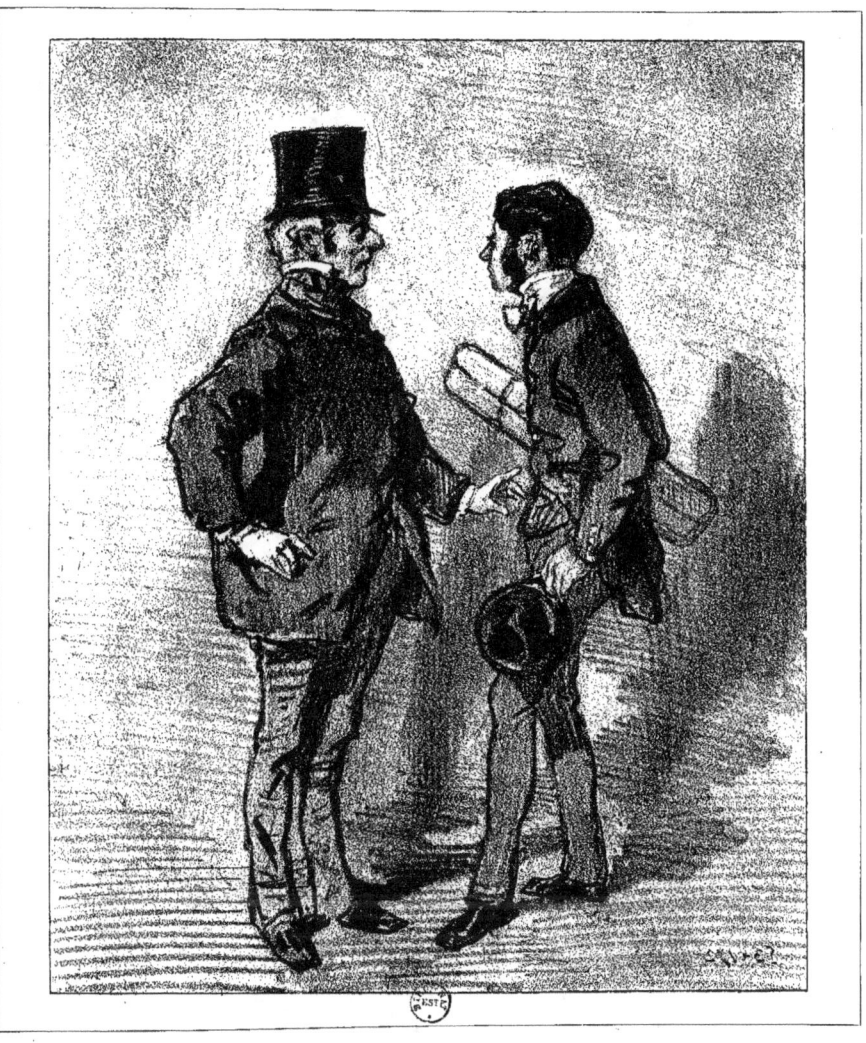

« CE QUI SE FAIT DANS LES MEILLEURES SOCIÉTÉS »

— N'allez pas vous tromper, jeune homme !.... c'est chez moi qu'on porte le taffetas.
— Et le velours est pour la Madeleine.

« CE QUI SE FAIT DANS LES MEILLEURES SOCIÉTÉS »

— Dachu, si on dit que ton épouse te fait..... des bêtises, on dit ça comme on dit aut' chose. Mais toi, chef de la communauté, qu'es dans le doute : c'est à toi de t'abstenir !

« CE QUI SE FAIT DANS LES MEILLEURES SOCIÉTÉS »

— Et..... ta femme ?
— Toujour' avec l'aut'e !

LE MANTEAU D'ARLEQUIN

« oui mon chair Auguste Ge suis décidé arestée dan les queur tan que mon poliçon de direqueteur aura çelui demi laissée »

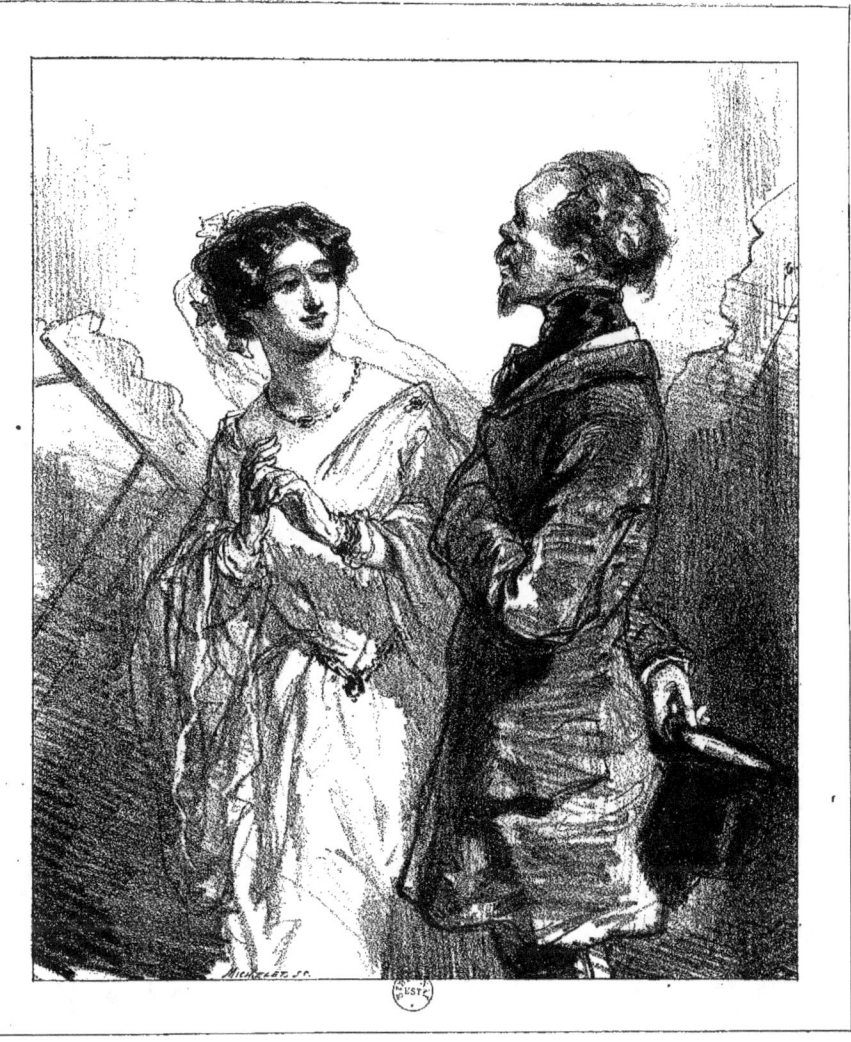

LE MANTEAU D'ARLEQUIN

— alors, si vous permettez, j'aurai l'honneur de vous envoyer ma voiture à onze heures.....
— Ça me botte.

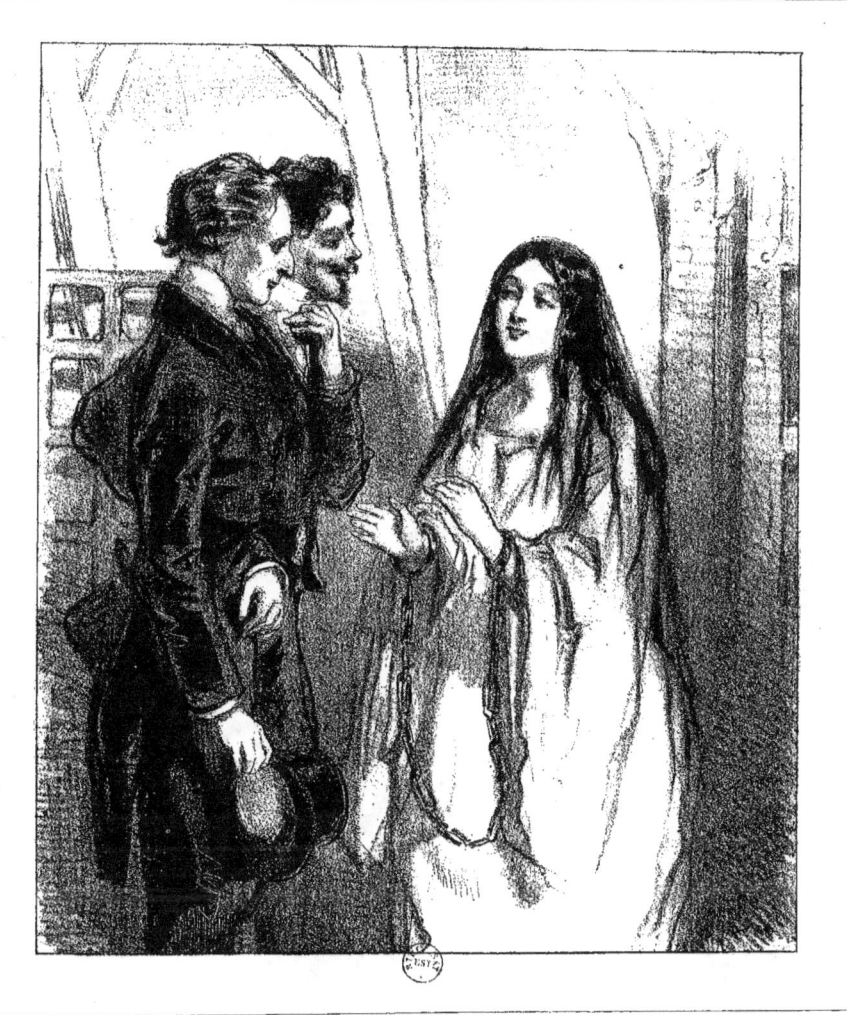

LE MANTEAU D'ARLEQUIN

— et je vas tout à l'heure être précipitée les quatre fers en l'air, du sommet de la tour du Nord !..... tout ça, Messeigneurs, rapport à ma vertu.

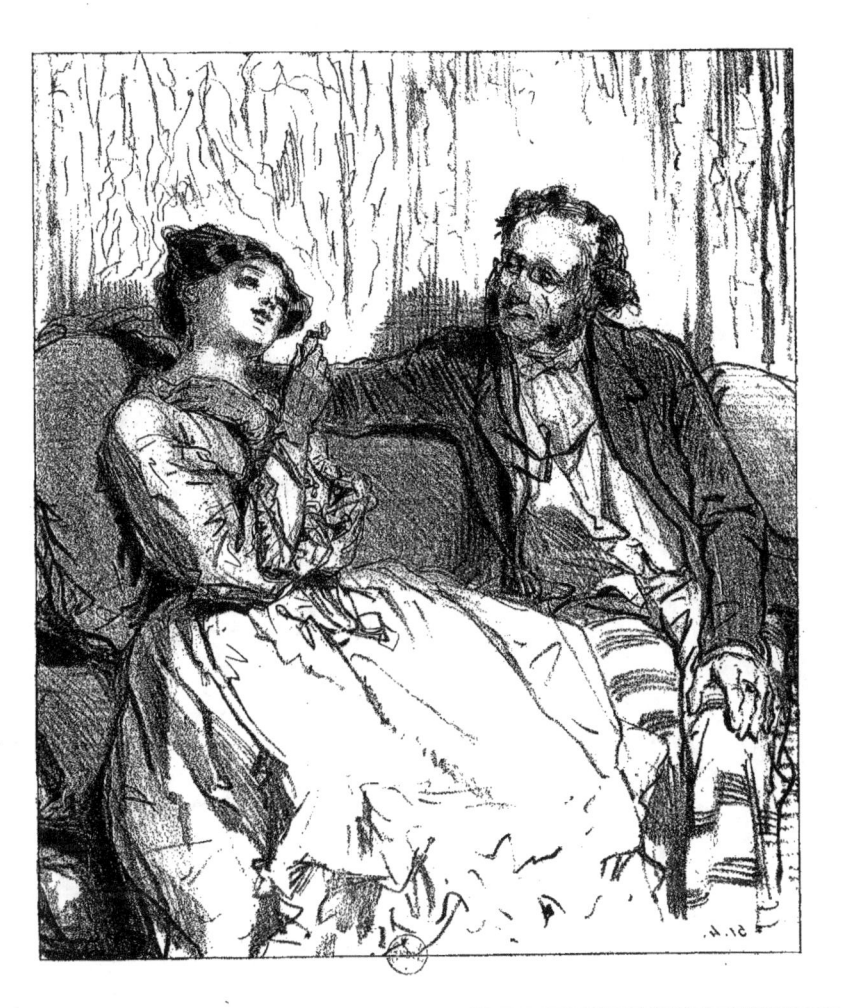

LE MANTEAU D'ARLEQUIN

— Voyons, chaste auteur de mes mots, vous me faites un rôle..... ?
— Inouï !
— Quel costume ?
— Une mise indécente est de rigueur.

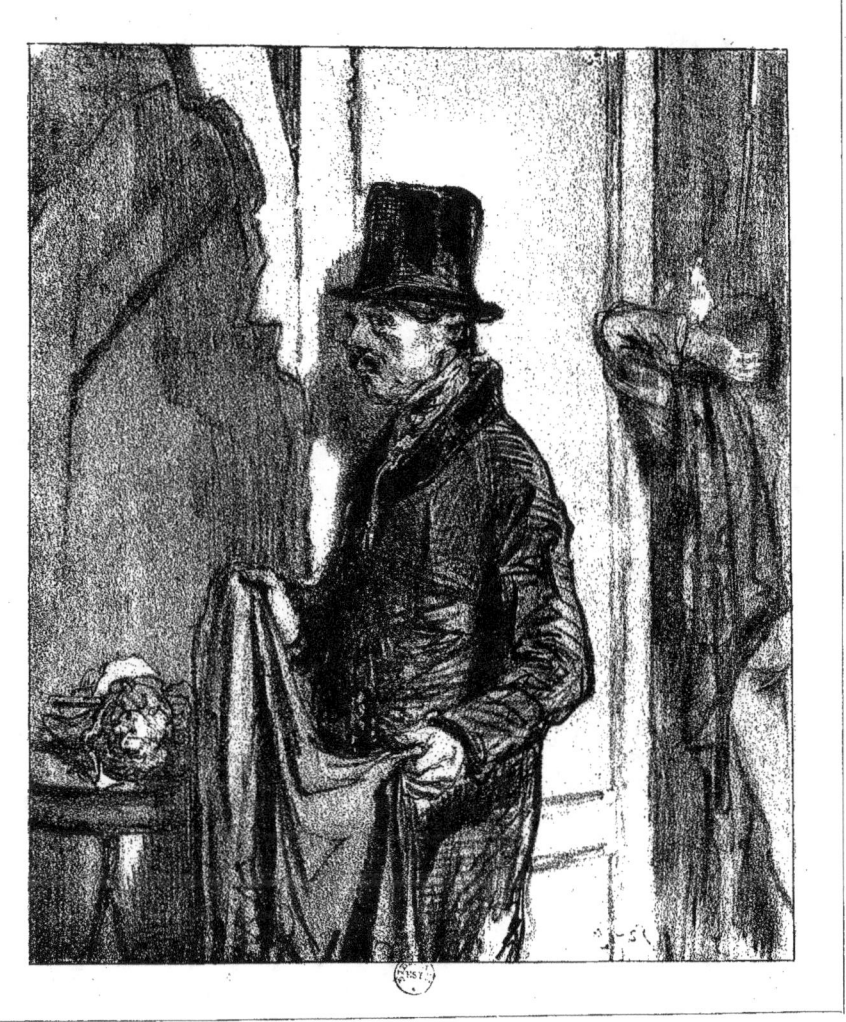

LE MANTEAU D'ARLEQUIN

Le mari de Ma'm'selle Cigale.

LES PETITS MORDENT

— La Madame du pavillon qui met ses bas!
— P'us qu'ça d'quilles!

LES PETITS MORDENT

— Sans compter que des fois n'y a pas de quoi chez nous pour un pot-au-feu..... et Mosieu portera un paletot de drap double !
— Jésus ! un paletot de gras-double !

LES PETITS MORDENT

— Des carottes! Combien qu'y en a, des bourgeois, et des huppés, qui ne vivent que de ça?

LES PETITS MORDENT

— Du malheureux monde comme ça, ça n'y voit qu'd'un œil.....
et'core pas sans lucarne!

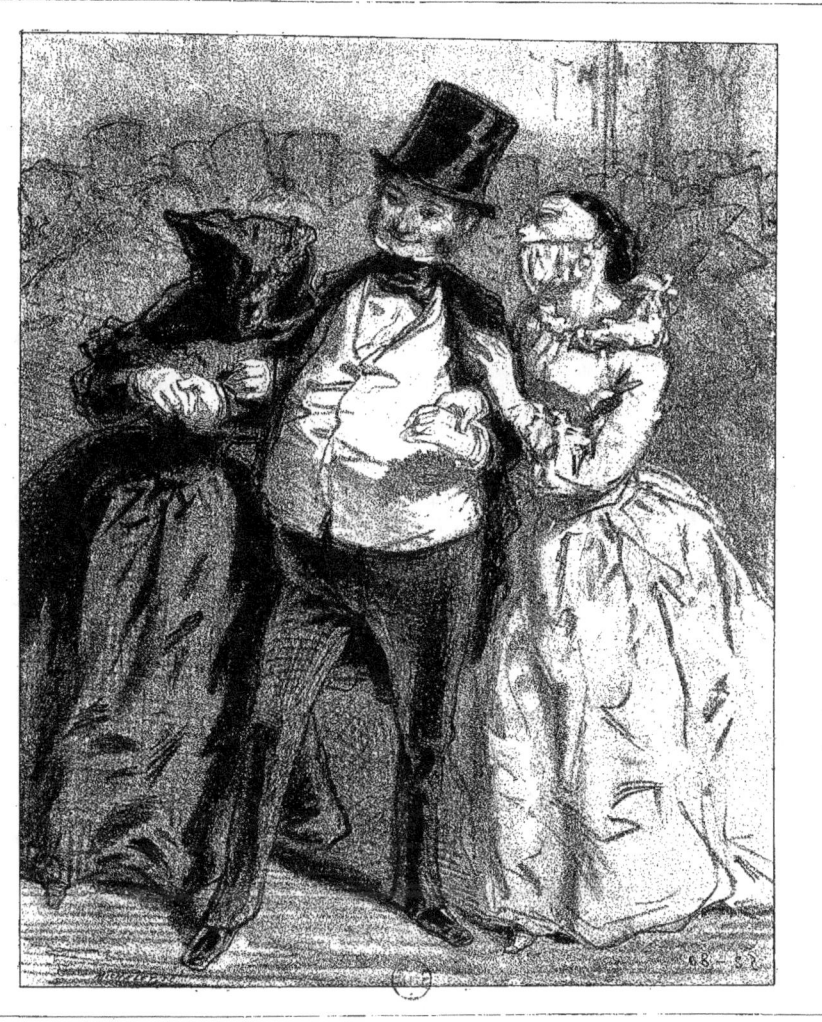

LA FOIRE AUX AMOURS

Fort aux dominos.

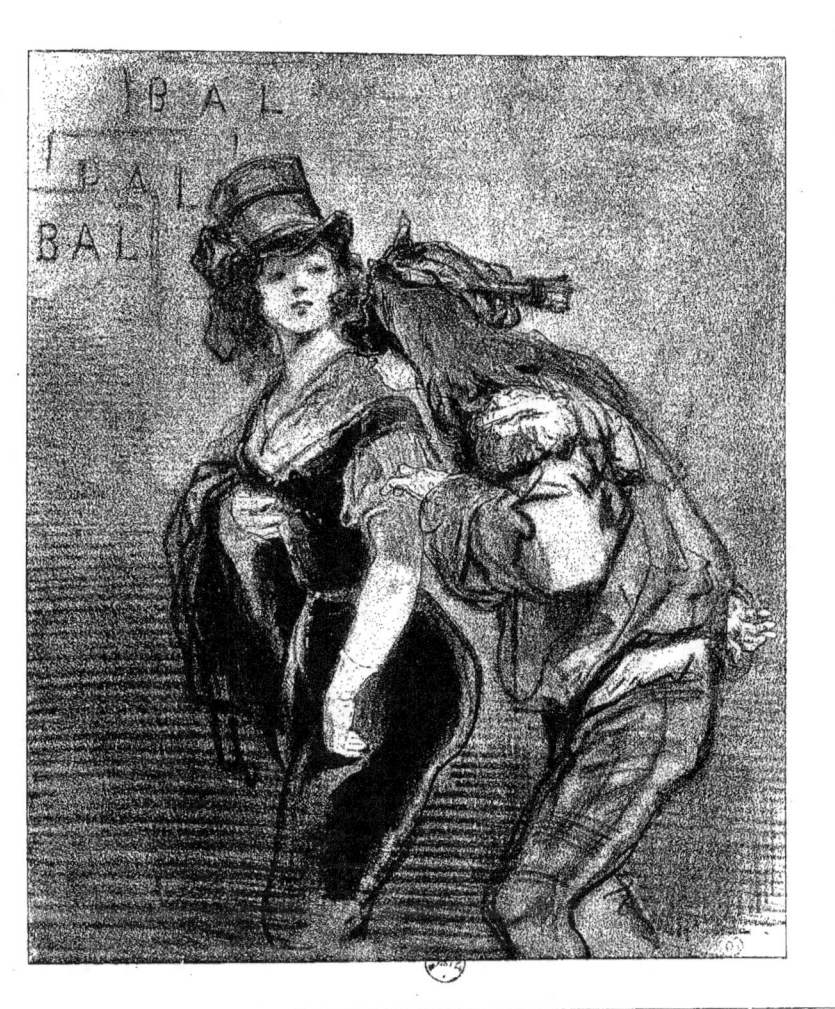

LA FOIRE AUX AMOURS

— et si Mademoiselle daignait accepter l'hommage et le souper d'un gentilhomme.....
— As-tu fini !

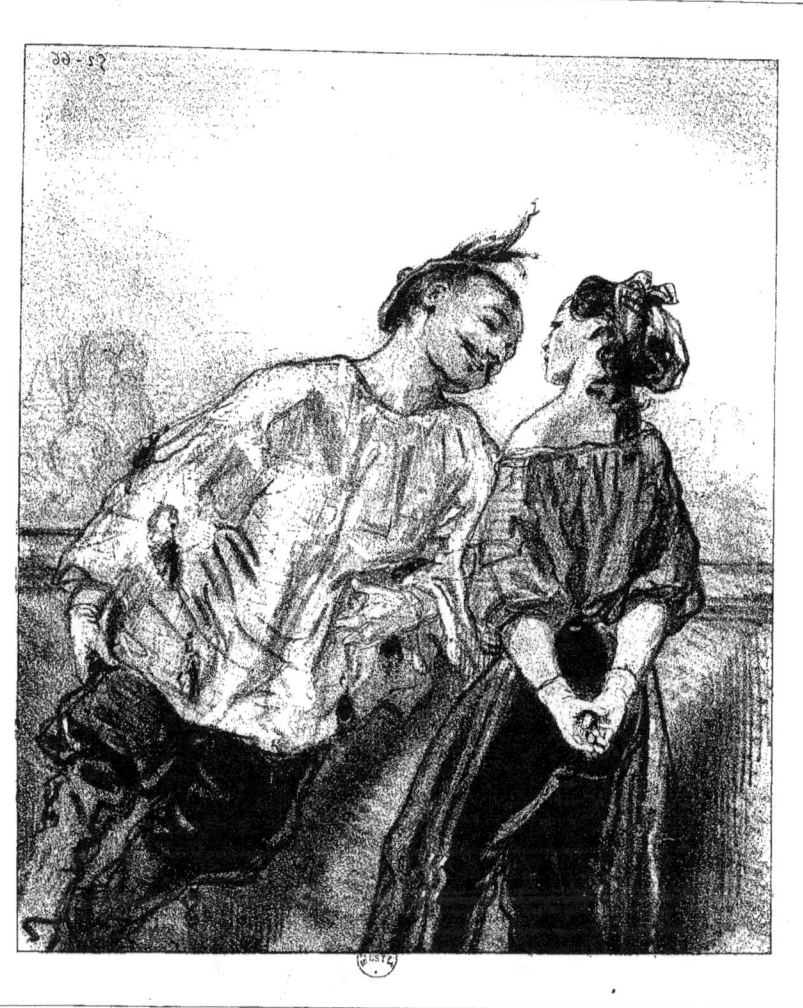

LA FOIRE AUX AMOURS

— Bast! quand tu me donnerais un peu de sentiment pour ce soir.....
— Ça l'use!

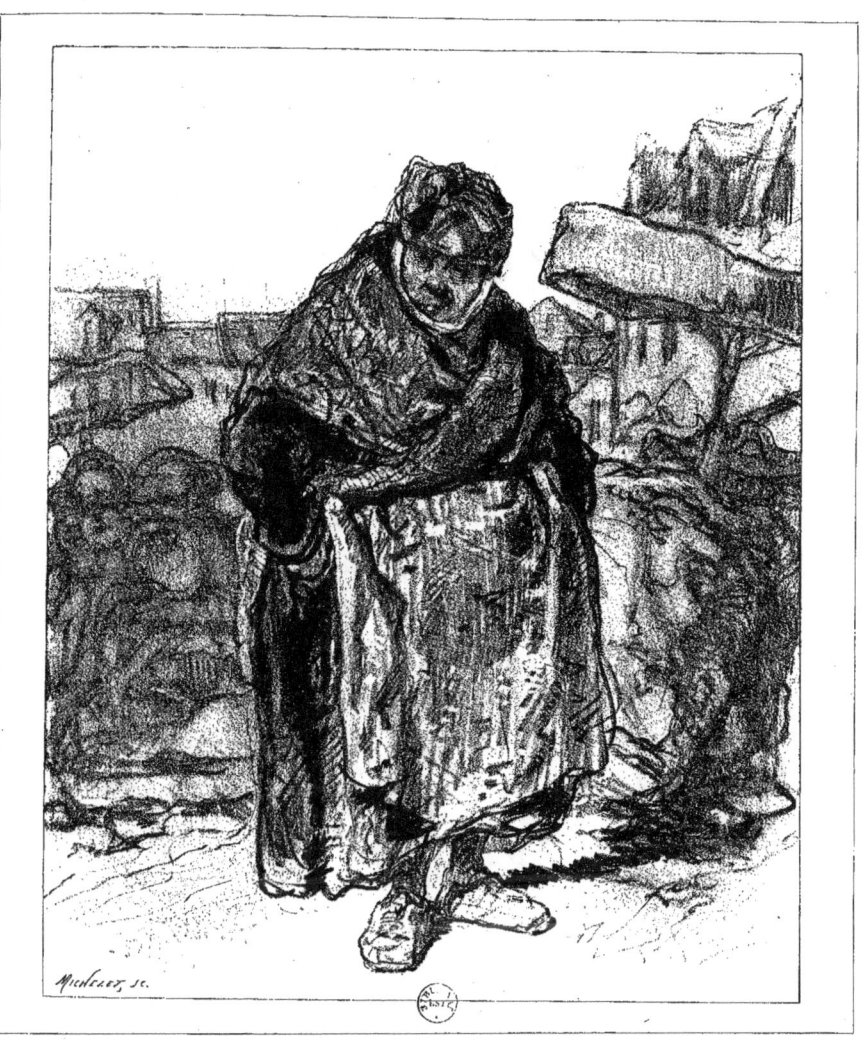

ÉTUDES D'ANDROGYNES

Ex-déesse de la Liberté.

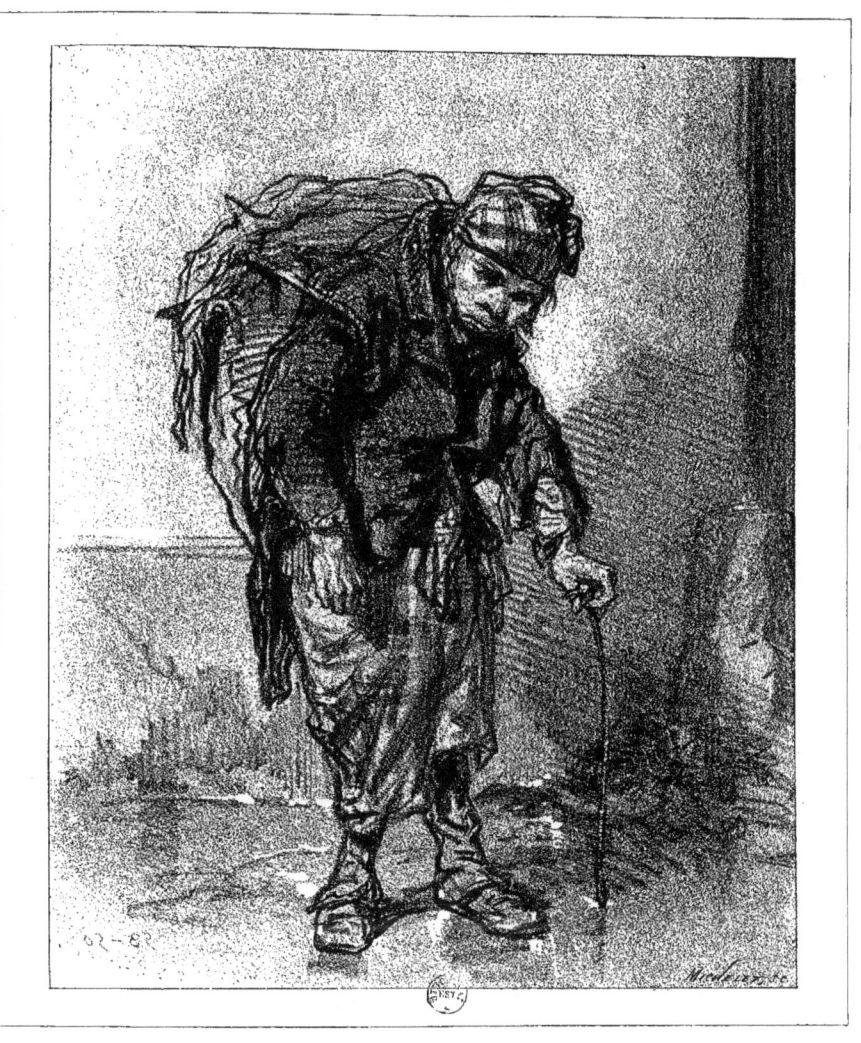

ÉTUDES D'ANDROGYNES

— Au moins, moi, j'dis pas que j'aime pas le trois-six !

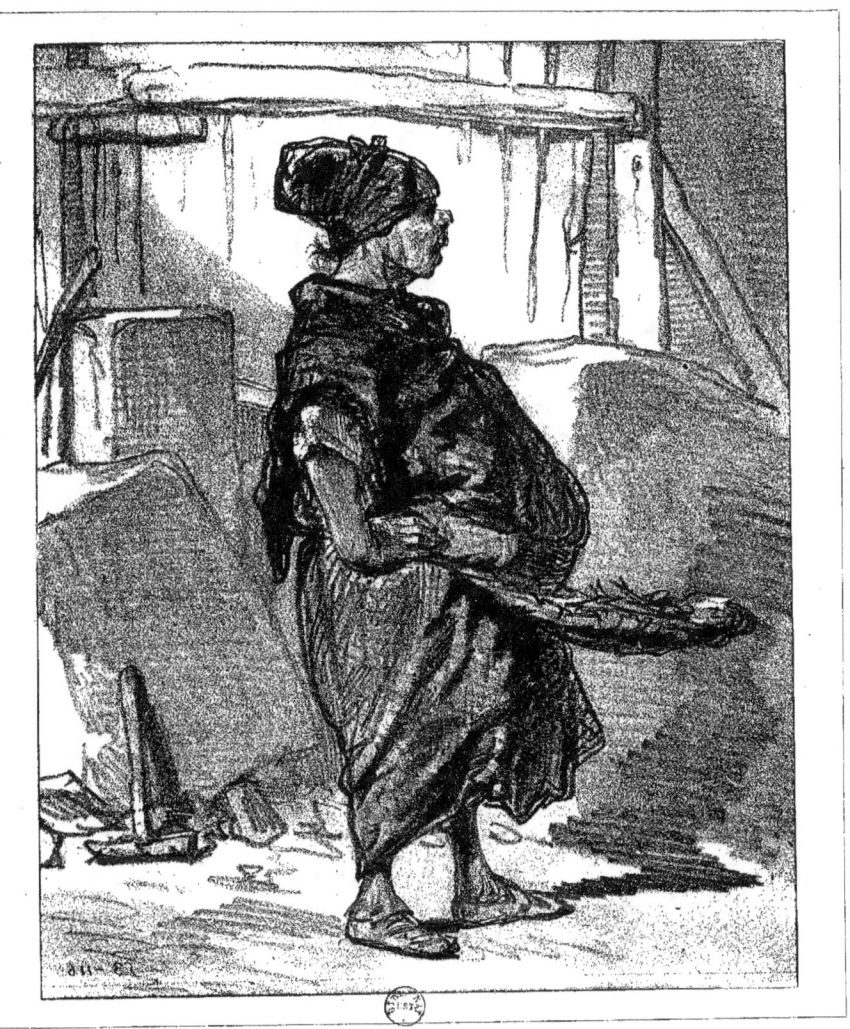

ÉTUDES D'ANDROGYNES

Pas coquette.

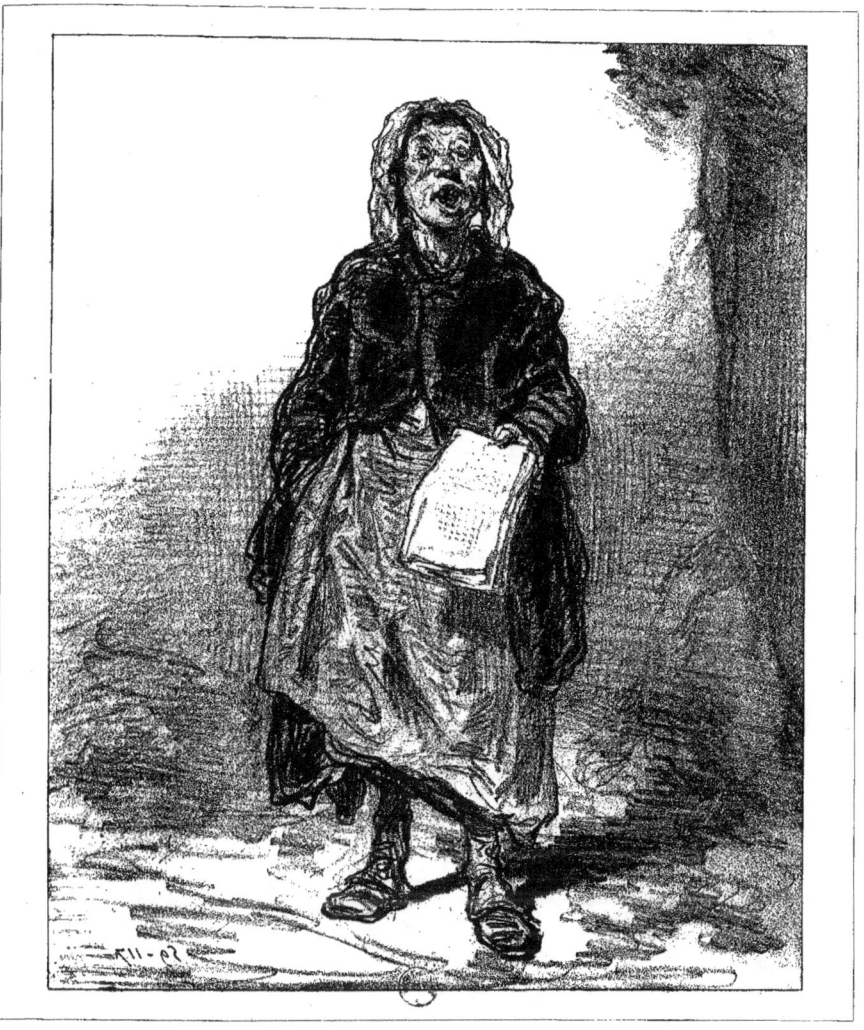

ÉTUDES D'ANDROGYNES

— Voilà pour un sou!... qui vient de paraître!... toutes les circonstances d'une jeune personne!... du Gros-Caillou, qui!... s'est précipitée!... devant le cinquième de hussards étonné!... dans les flots de la Seine!... en plein jour!... pour sauver ceux!... de l'auteur!... des!... siens!...

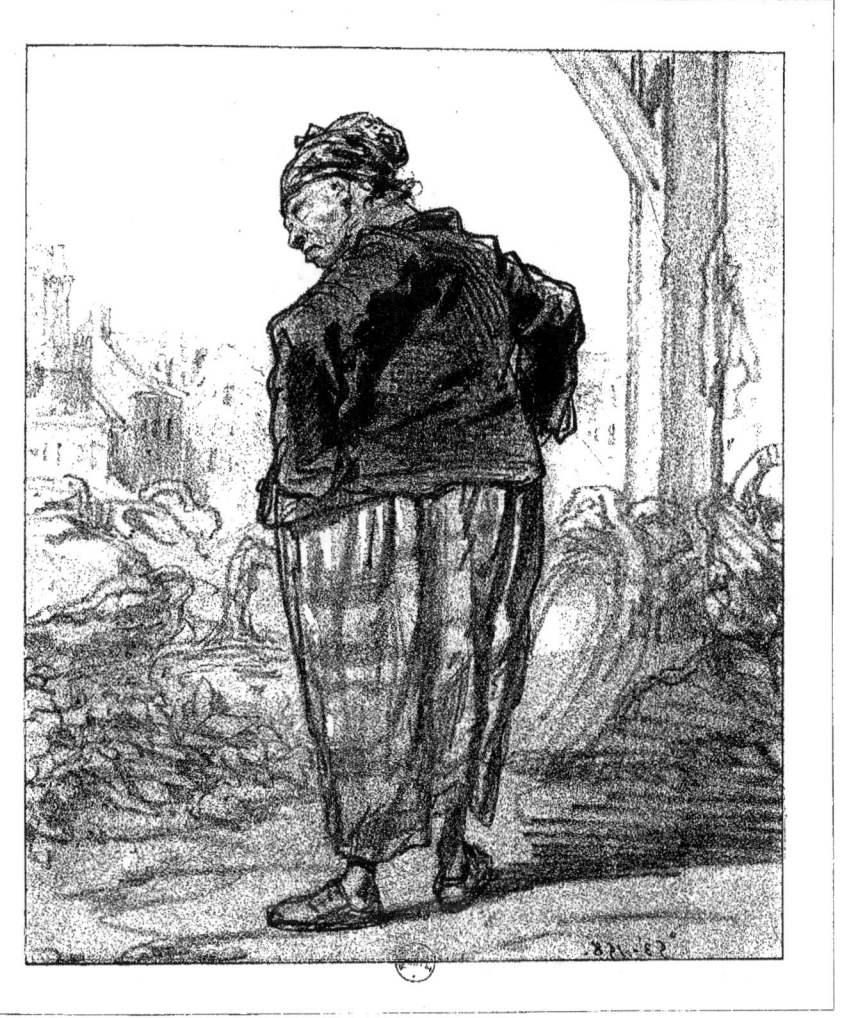

ÉTUDES D'ANDROGYNES

— Les hommes? que'qu'chose de prop'e!

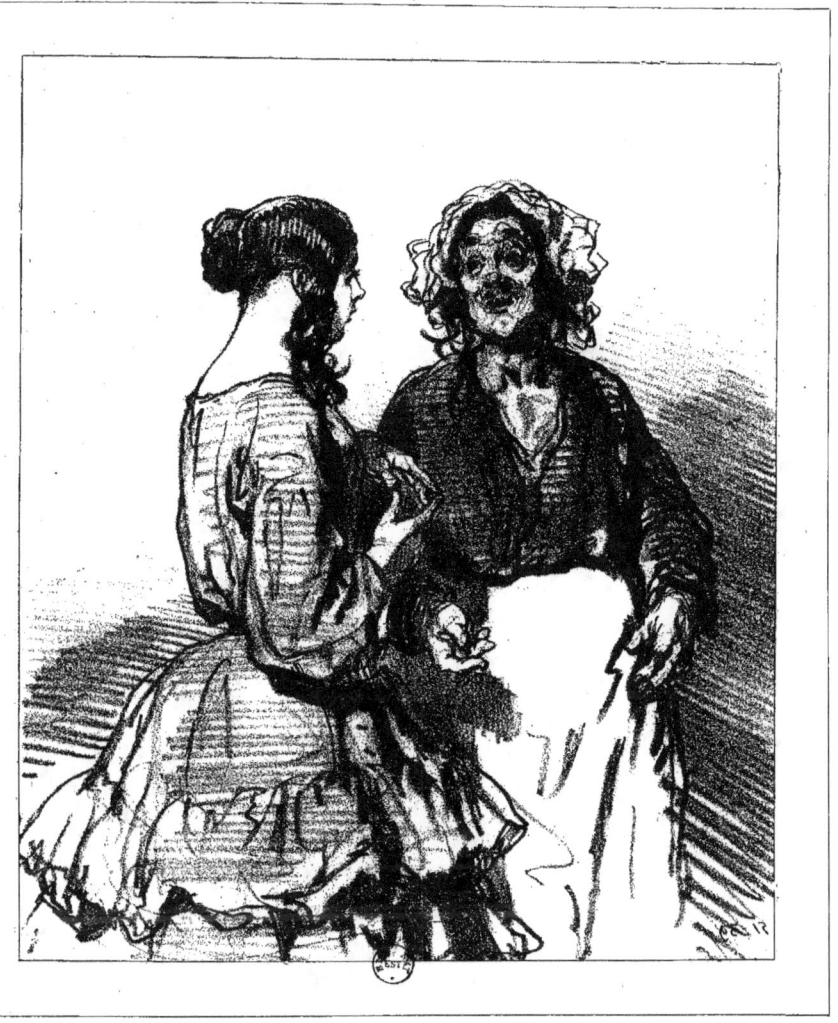

LES LORETTES VIEILLIES

— Allons! va au marché, M'man..... et n'me carotte pas!

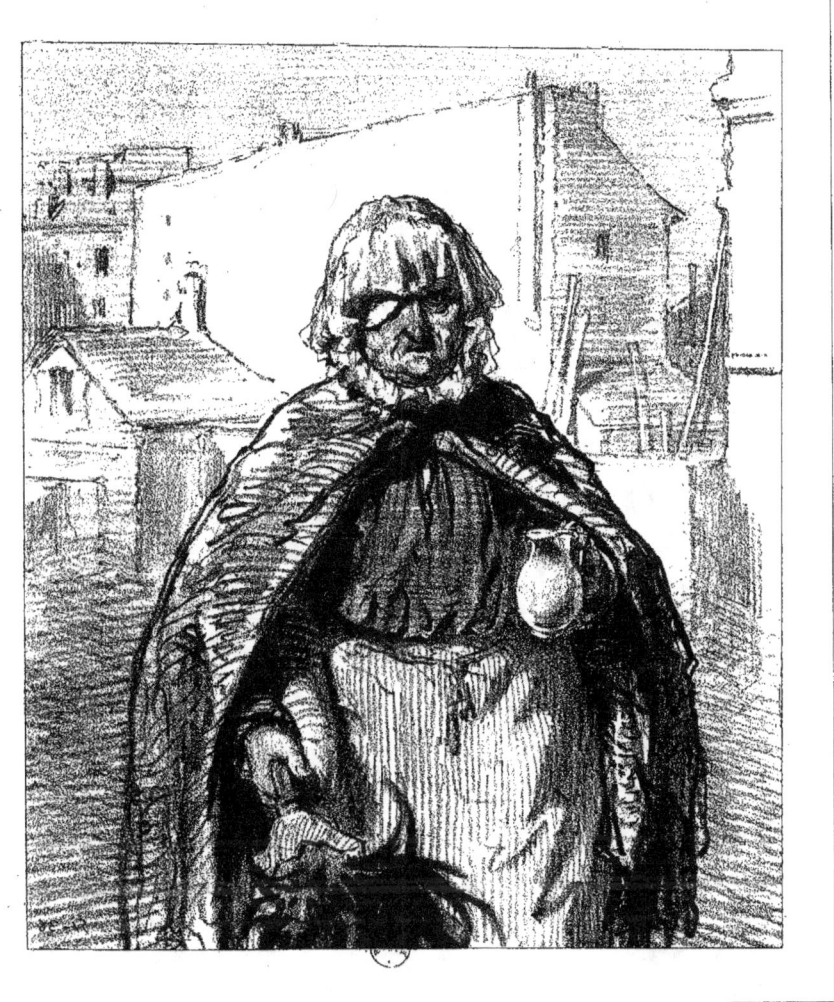

LES LORETTES VIEILLIES

— Encore! si j'avais autant de ménages à faire..... que j'en ai défaits!

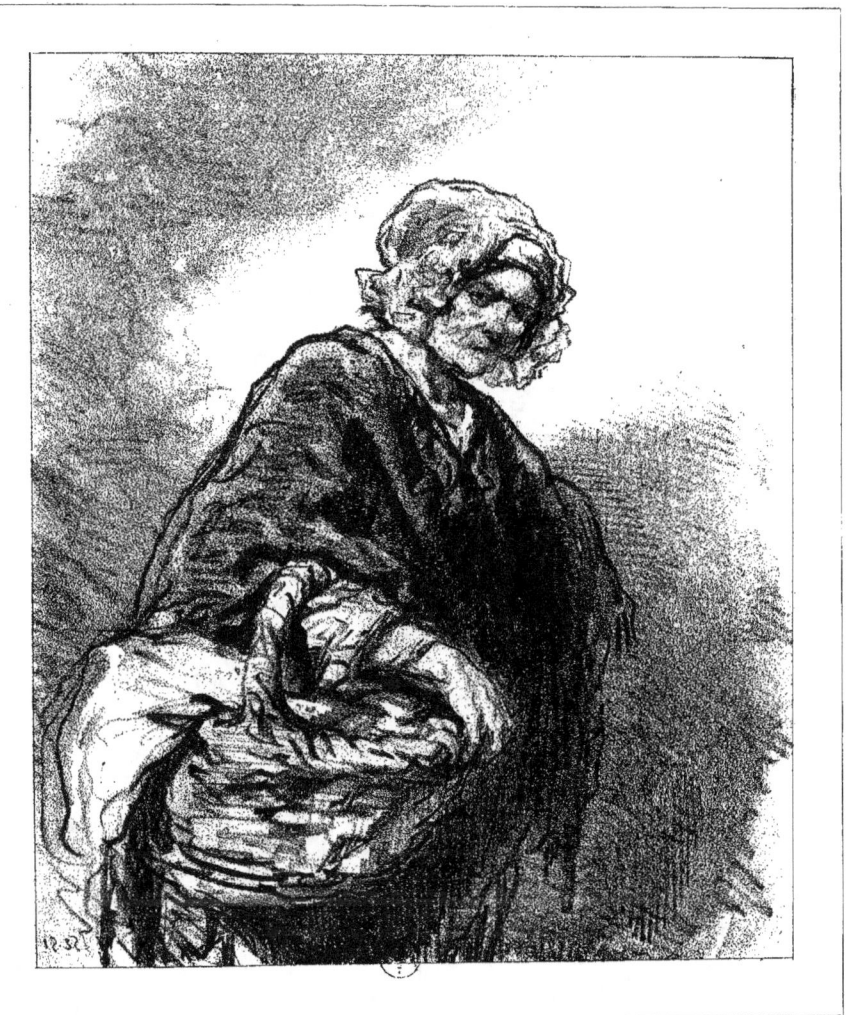

LES LORETTES VIEILLIES

— A présent, je vends du plaisir pour les dames.

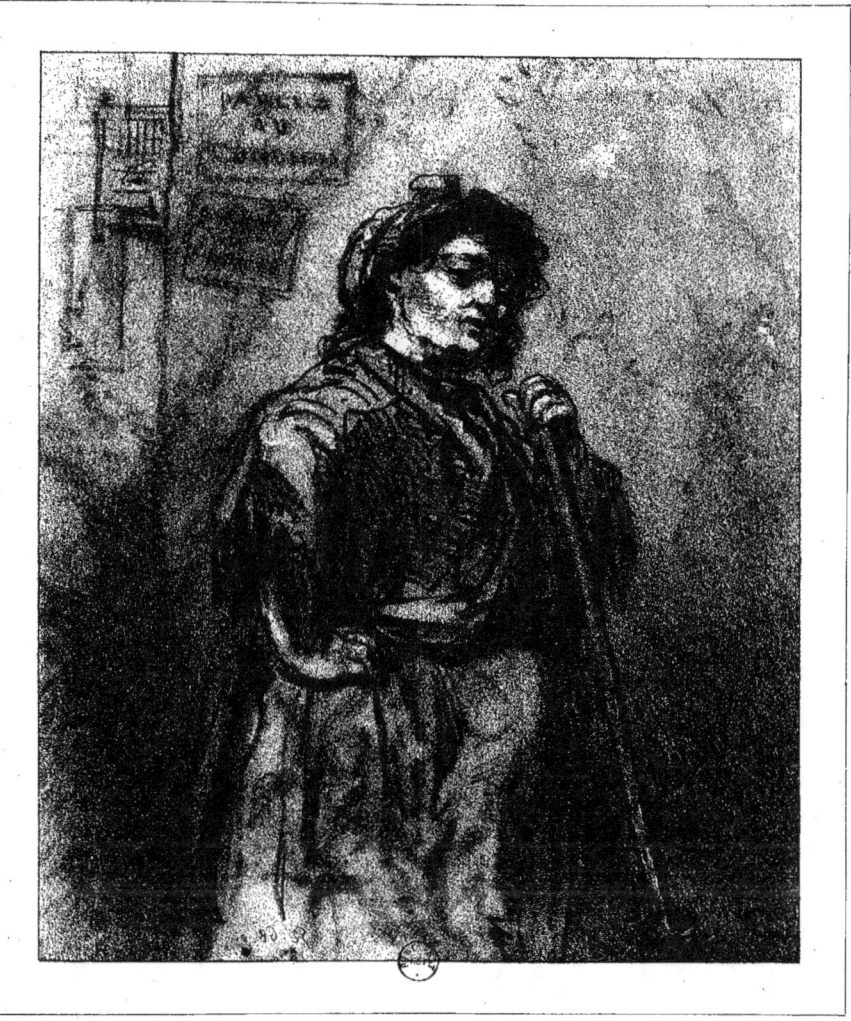

LES LORETTES VIEILLIES

« Je conte à mes voisins surpris
Ma fortune à différents âges,
Et j'en trouve encor des débris
En balayant les cinq étages. »

(BÉRANGER.)

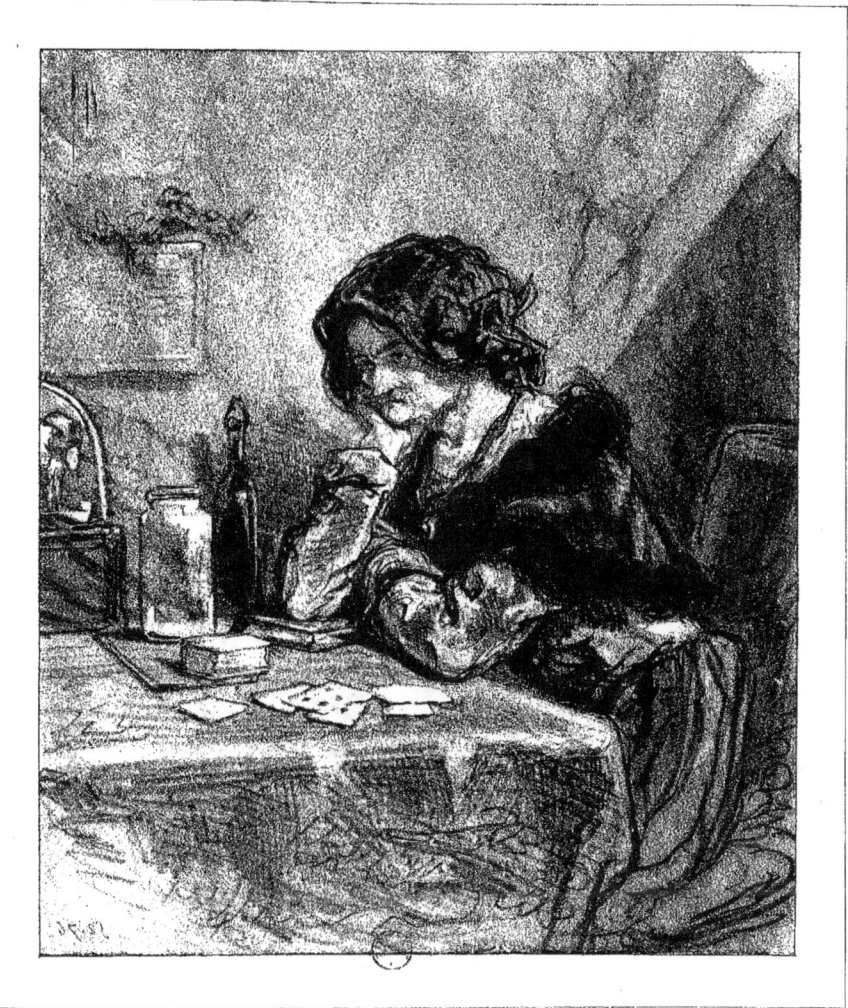

LES LORETTES VIEILLIES

— Je dis la bonne aventure depuis que je ne sais plus ce que c'est.

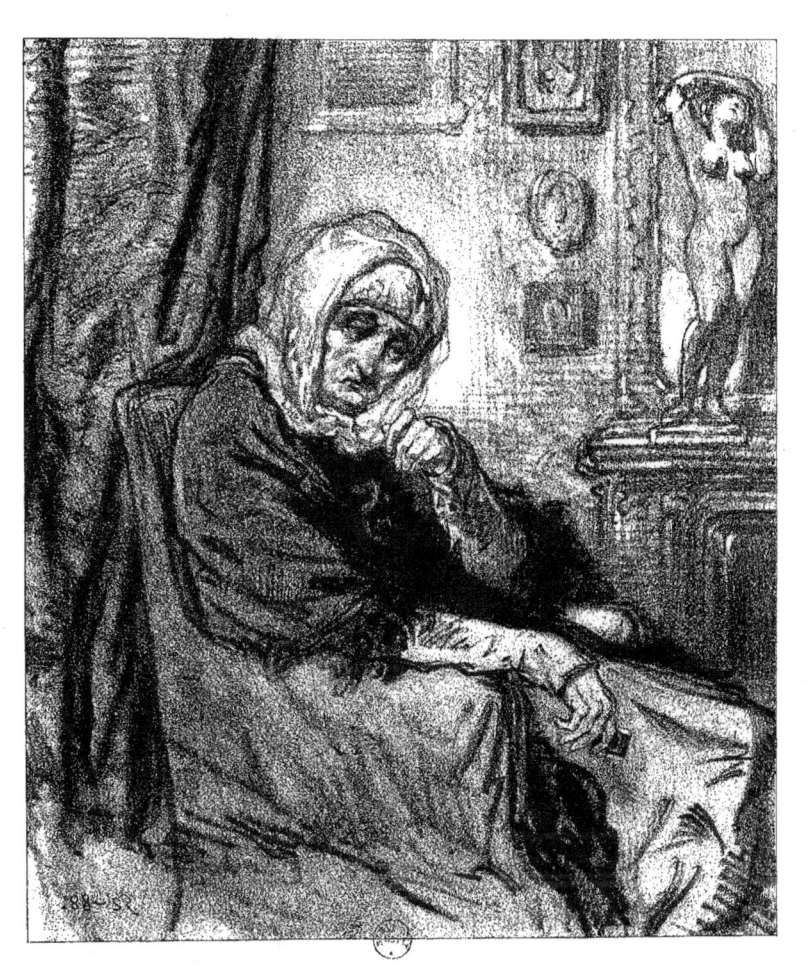

LES LORETTES VIEILLIES

— C'est aujourd'hui Sainte Madeleine. ... ç'a été longtemps le jour de ma fête !

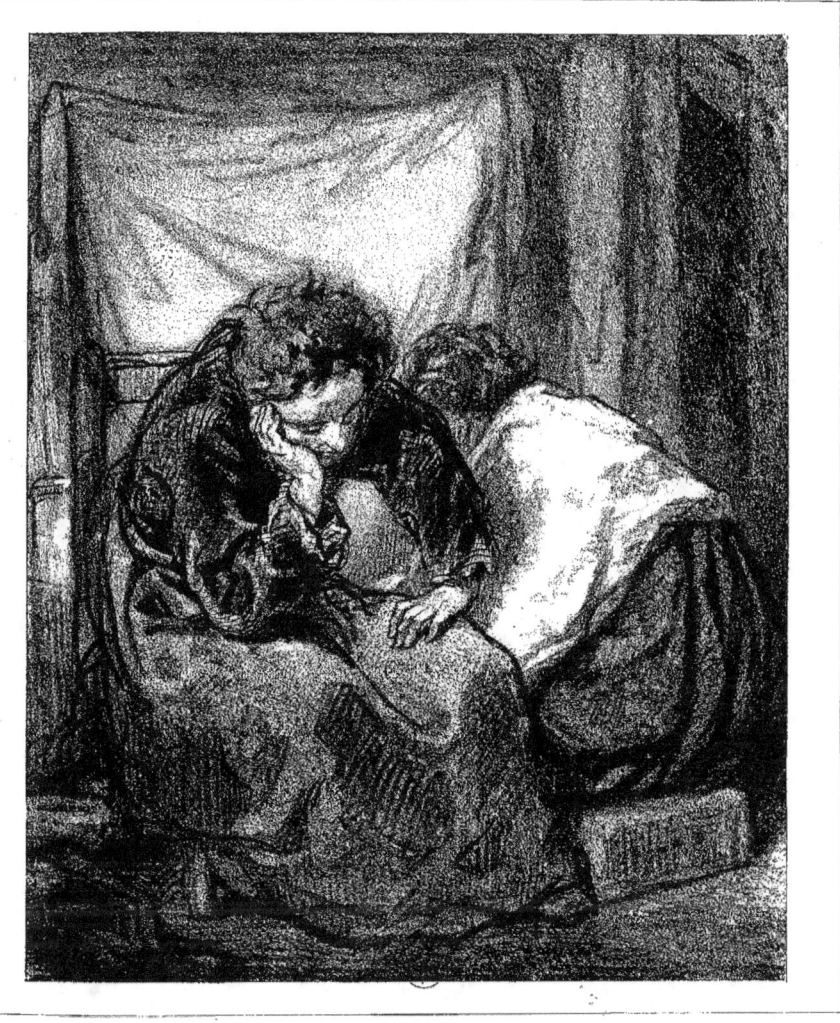

LES LORETTES VIEILLIES

— Ah! j'ai bien aimé le homard!

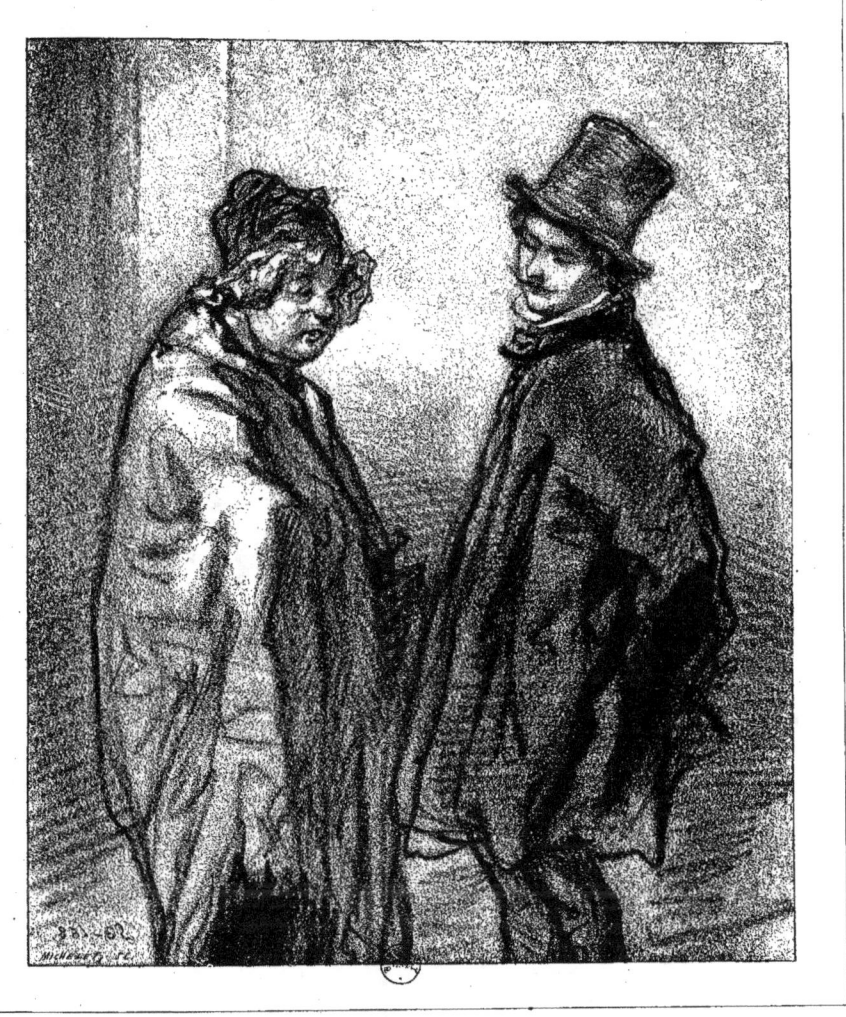

LES LORETTES VIEILLIES

— Non, M'sieu Henri, je ne doute pas de la délicatesse de vos sentiments, ni ma p'tite non plus; mais, voyons! je peux pas faire la soupe avec ça!

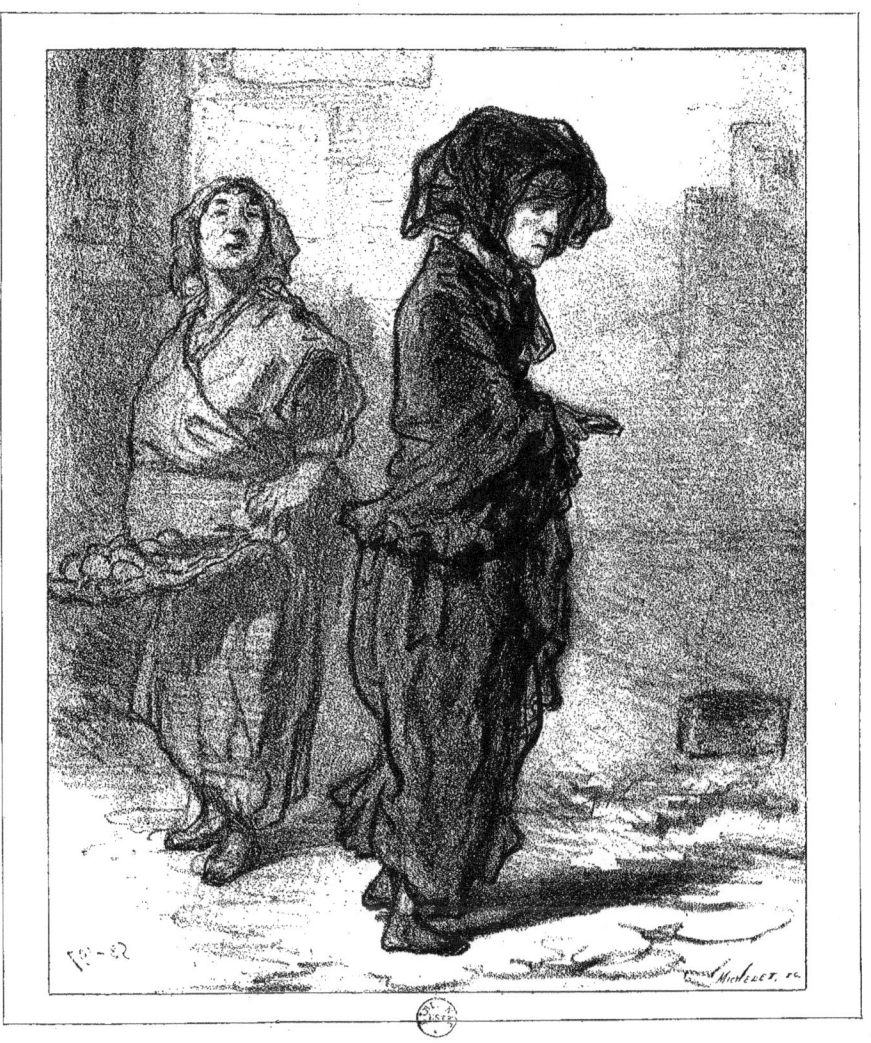

LES LORETTES VIEILLIES

— Mes respects chez vous, M'ame veuve Tout-le-monde!

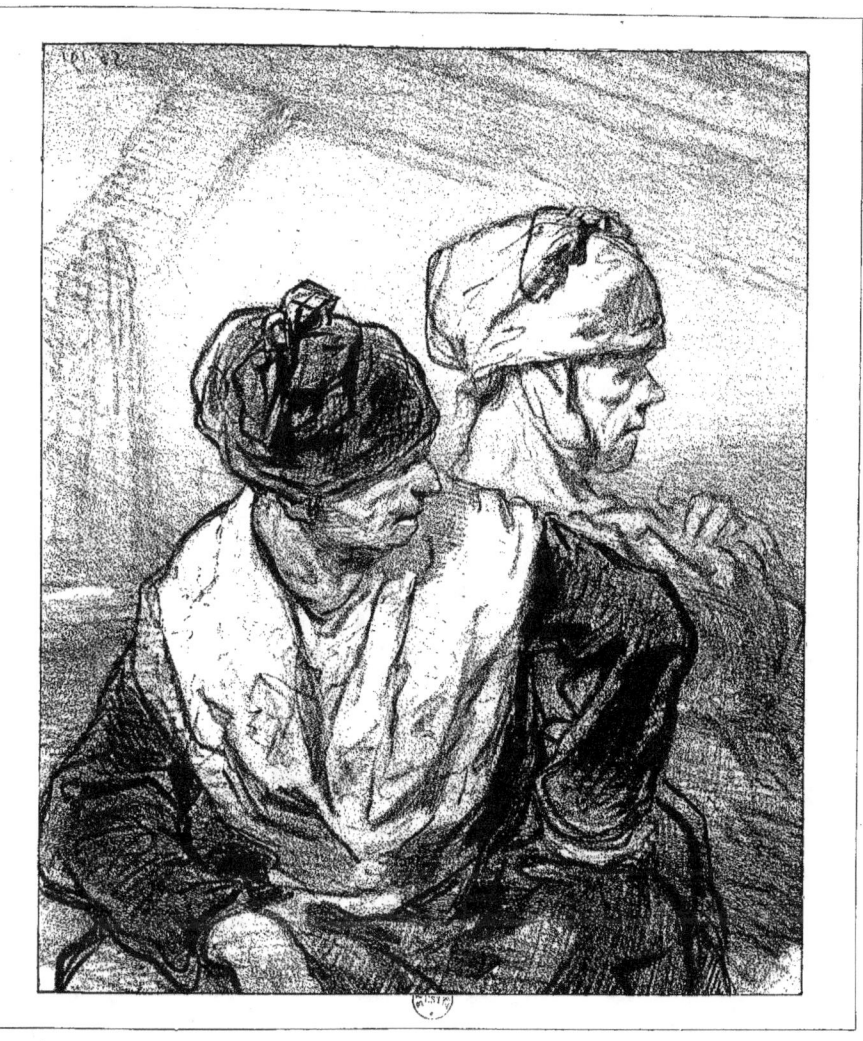

LES LORETTES VIEILLIES

— Ma petite maison, Manman l'a mangée. Mon frère Zidor a joué mes chevaux, mes châles, mes bagues..... et tout. Et feu mon père a bu le reste.

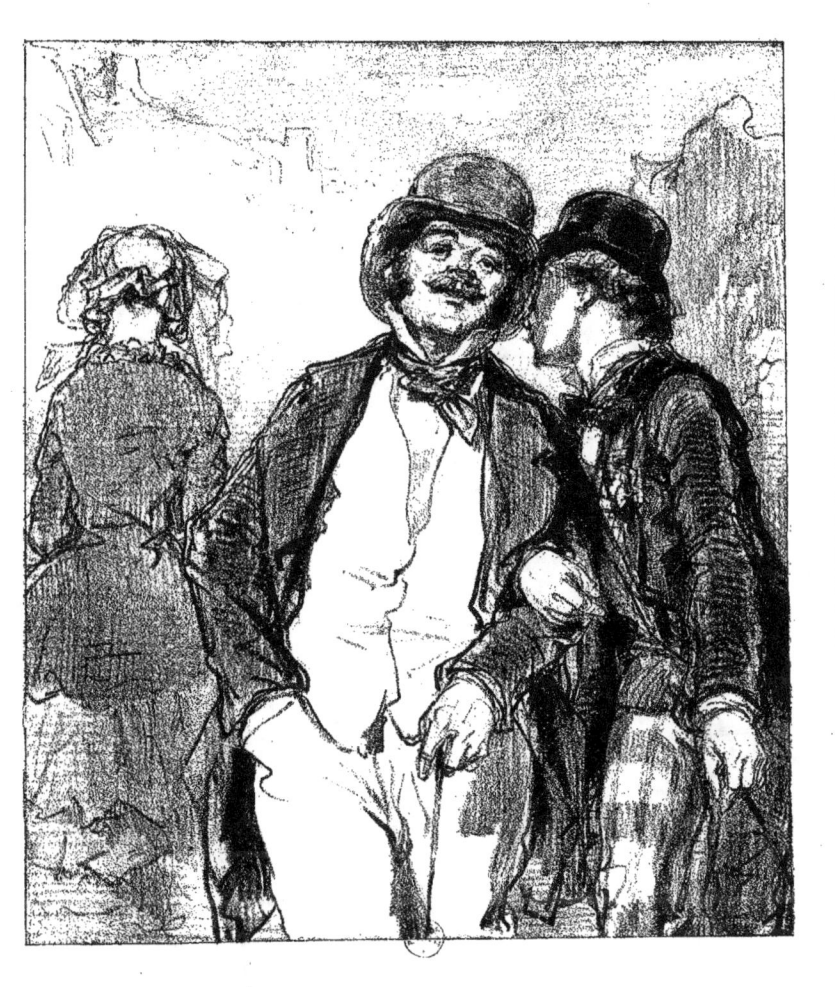

LES PARTAGEUSES

— Vous connaissez cette charmante personne ?
— Parfaitement : c'est la femme de deux de mes amis.

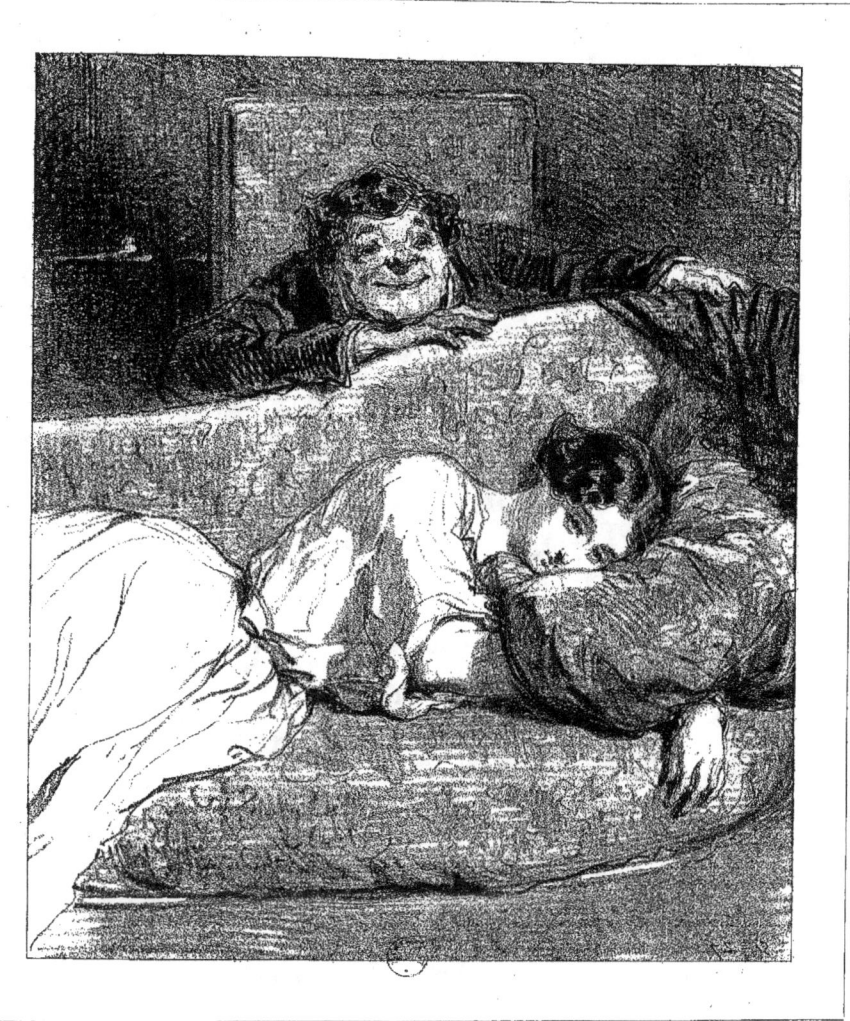

LES PARTAGEUSES

— Ne plus m'aimer!.... mais, Paméla, ce serait un luxe que vos moyens ne vous permettent pas.

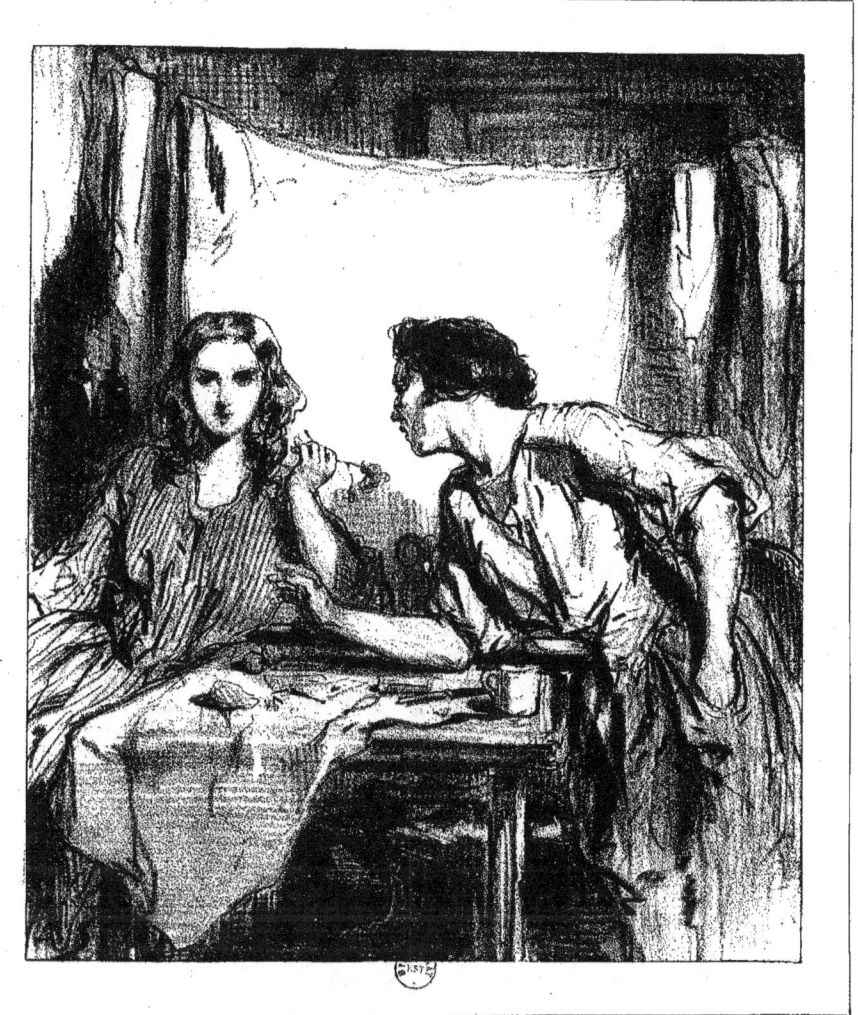

LES PARTAGEUSES

La Tentation d'une Sainte Antoinette.

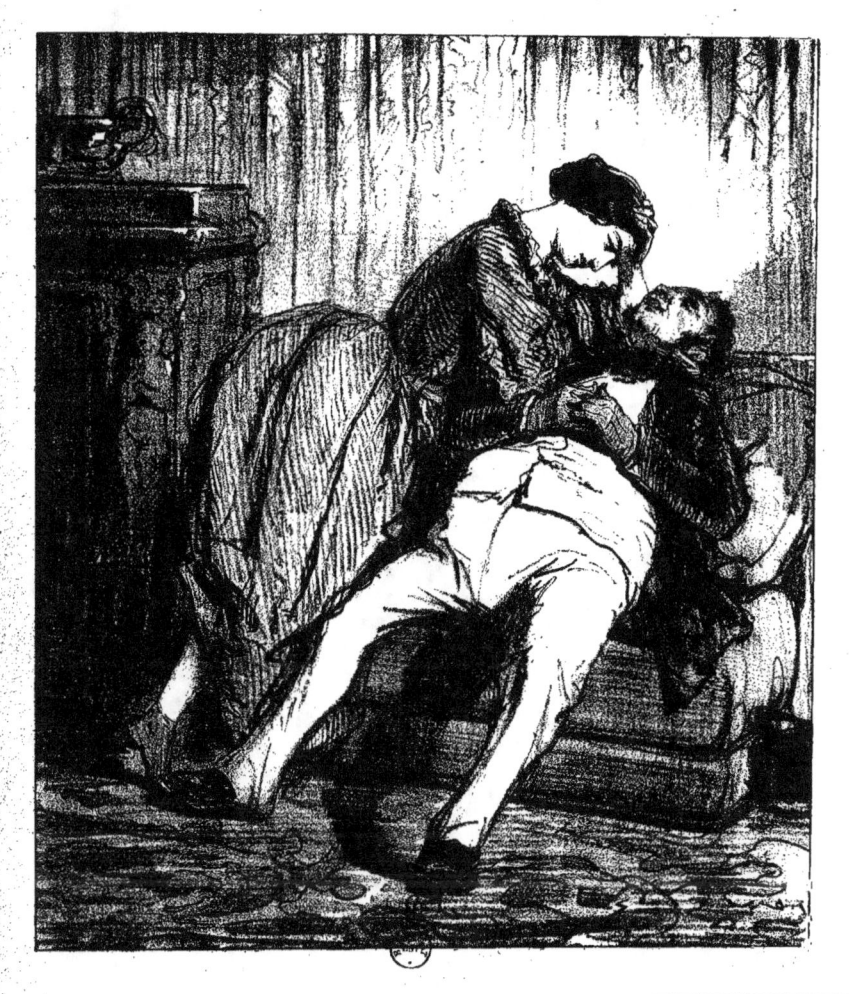

LES PARTAGEUSES

— Plus je te vois, plus je « l'aime ».

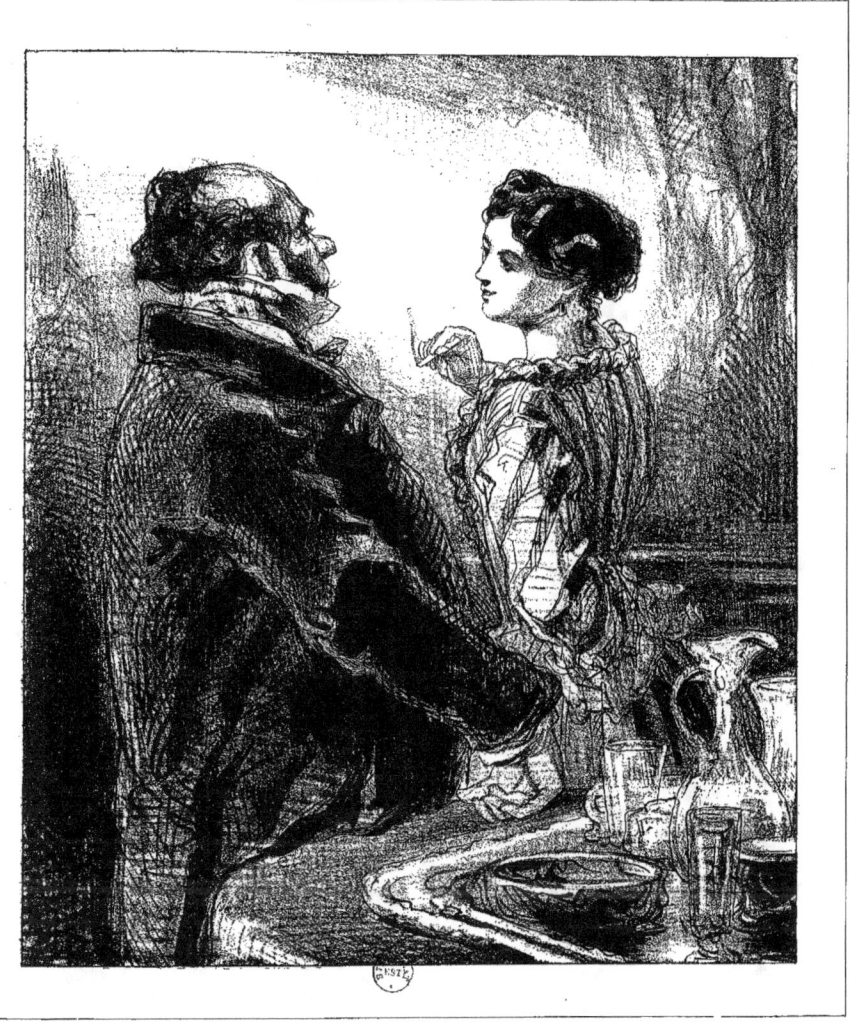

LES PARTAGEUSES

— J'ai la Charité, Mosieu le Marquis; ayez la Foi.

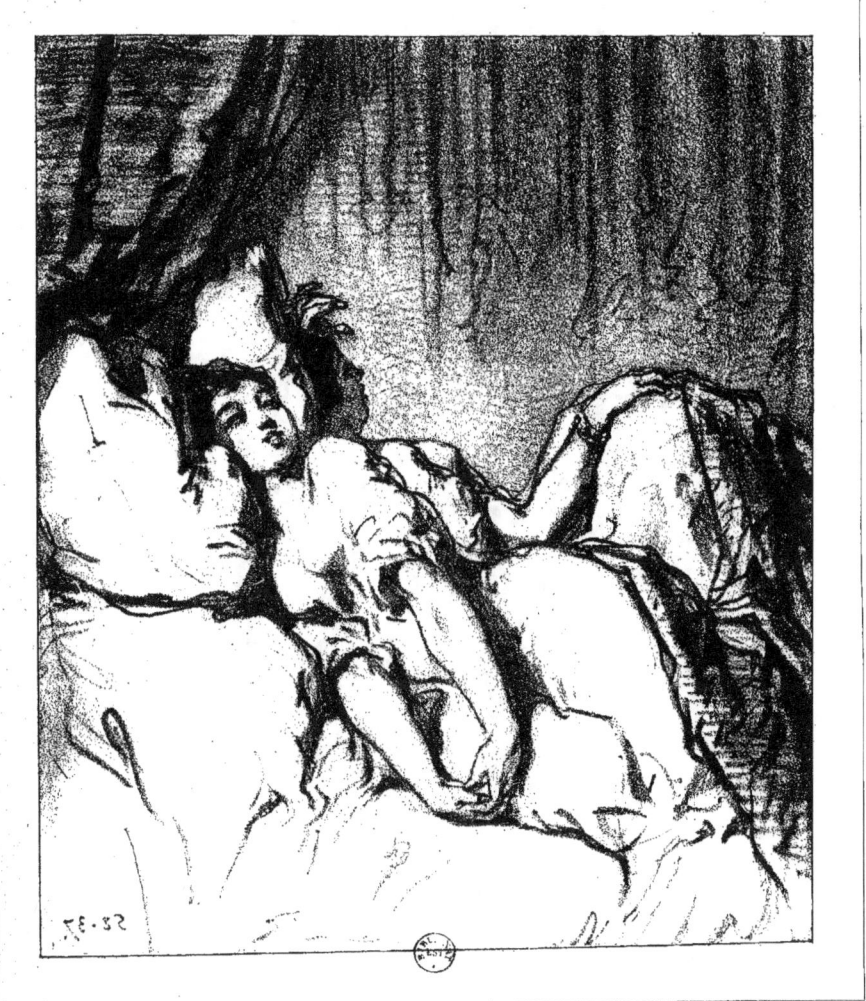

LES PARTAGEUSES

— Ma chère, les hommes, c'est farce! toujours la même chanson : une femme à soi seul.
— Toqués ! toqués !

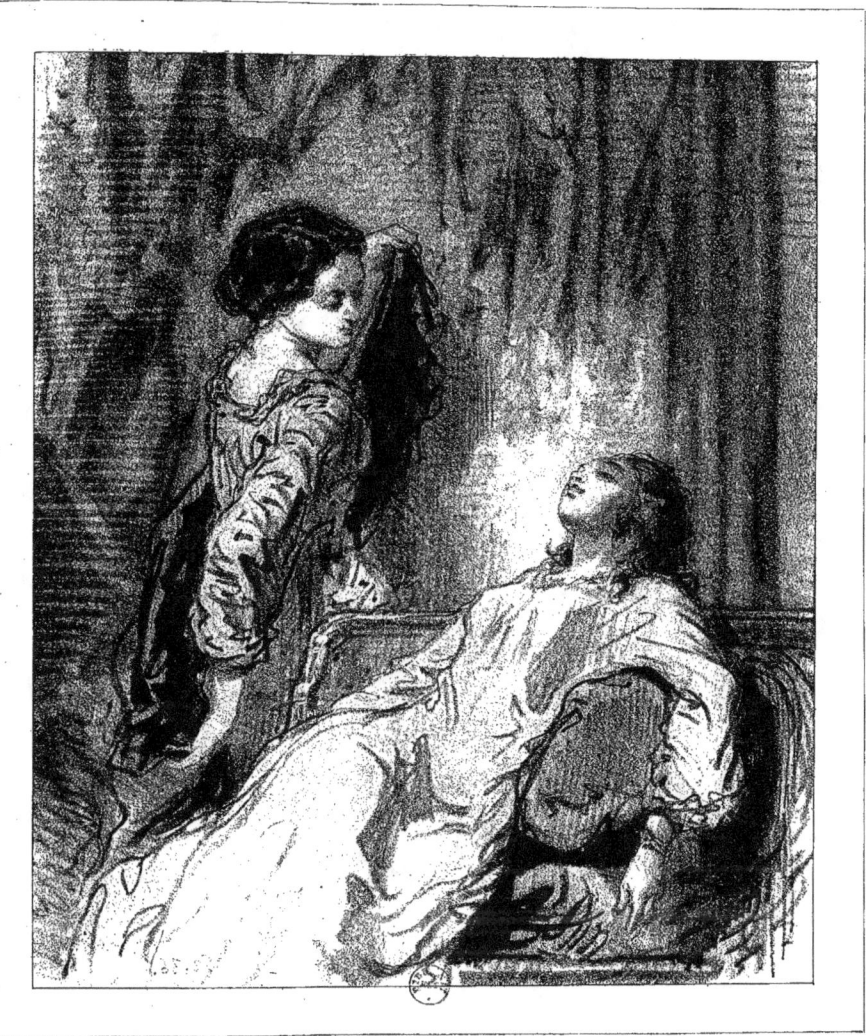

LES PARTAGEUSES

— J'entends une voiture.....
— C'est Mosieu Chose qui vient voir son trésor.
— Son trésorier, ma chère.

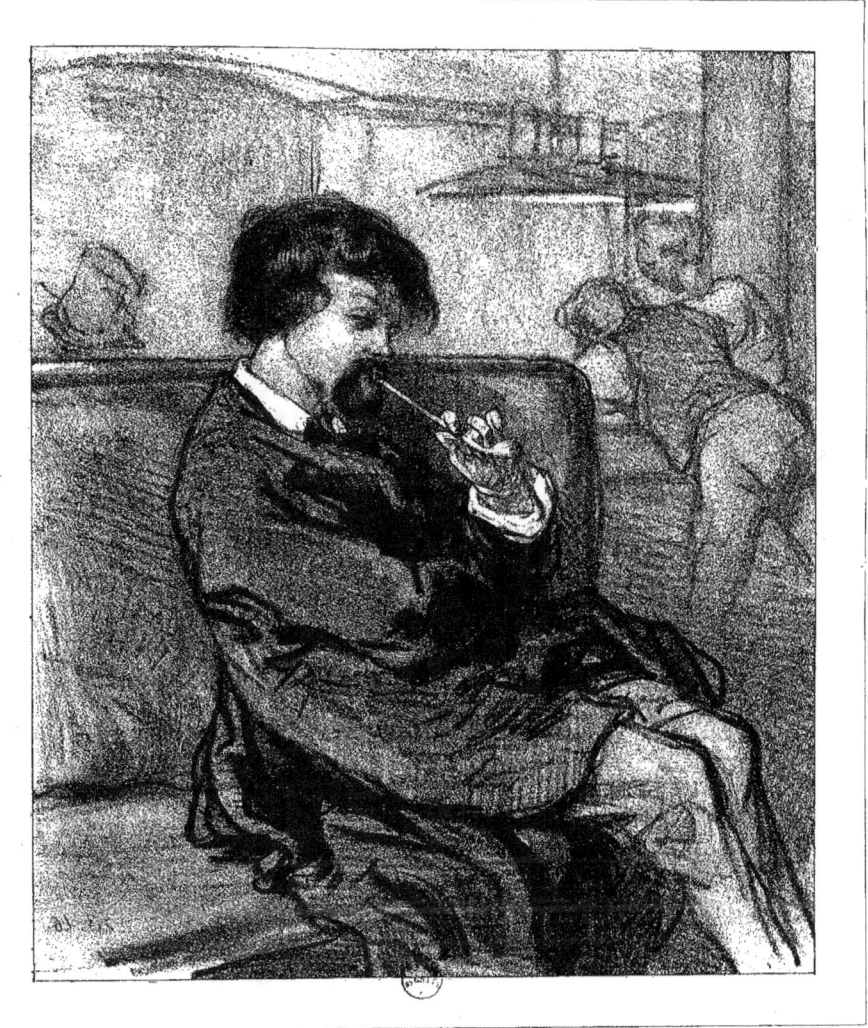

LES PARTAGEUSES

L'Arthur.

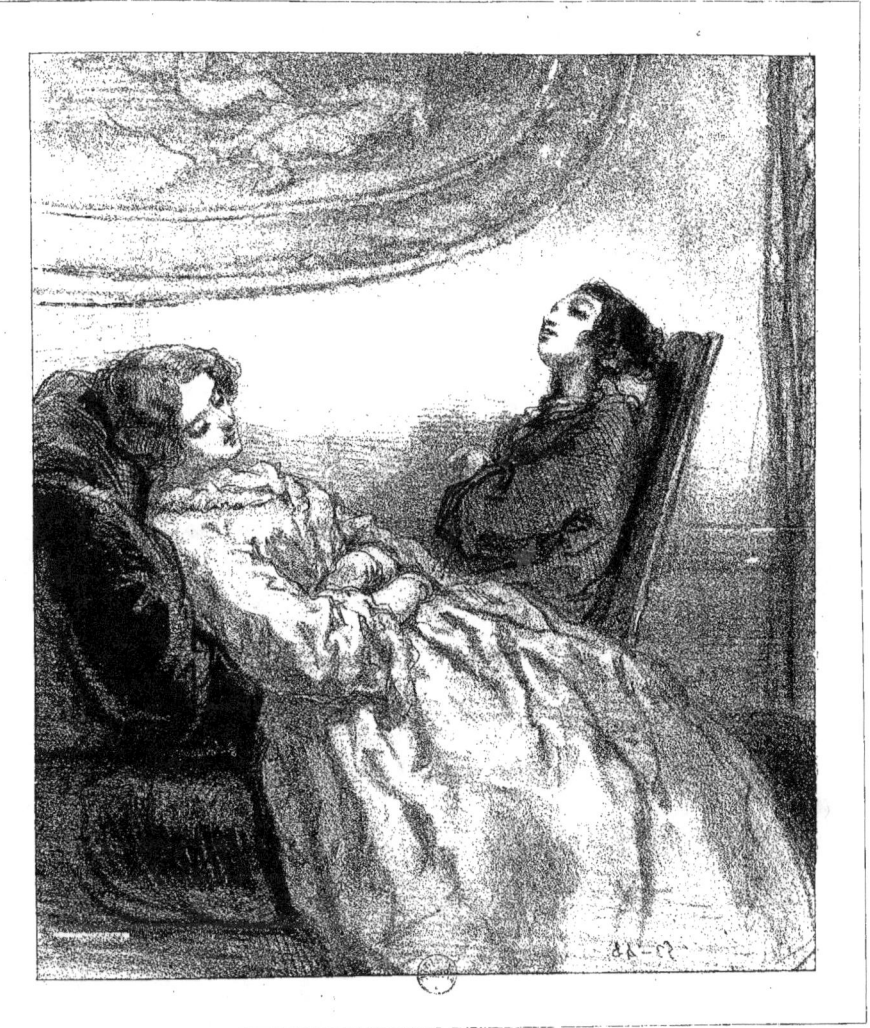

LES PARTAGEUSES

— Ah ! je te prie de croire que l'homme qui me rendra rêveuse pourra se vanter d'être un rude lapin !

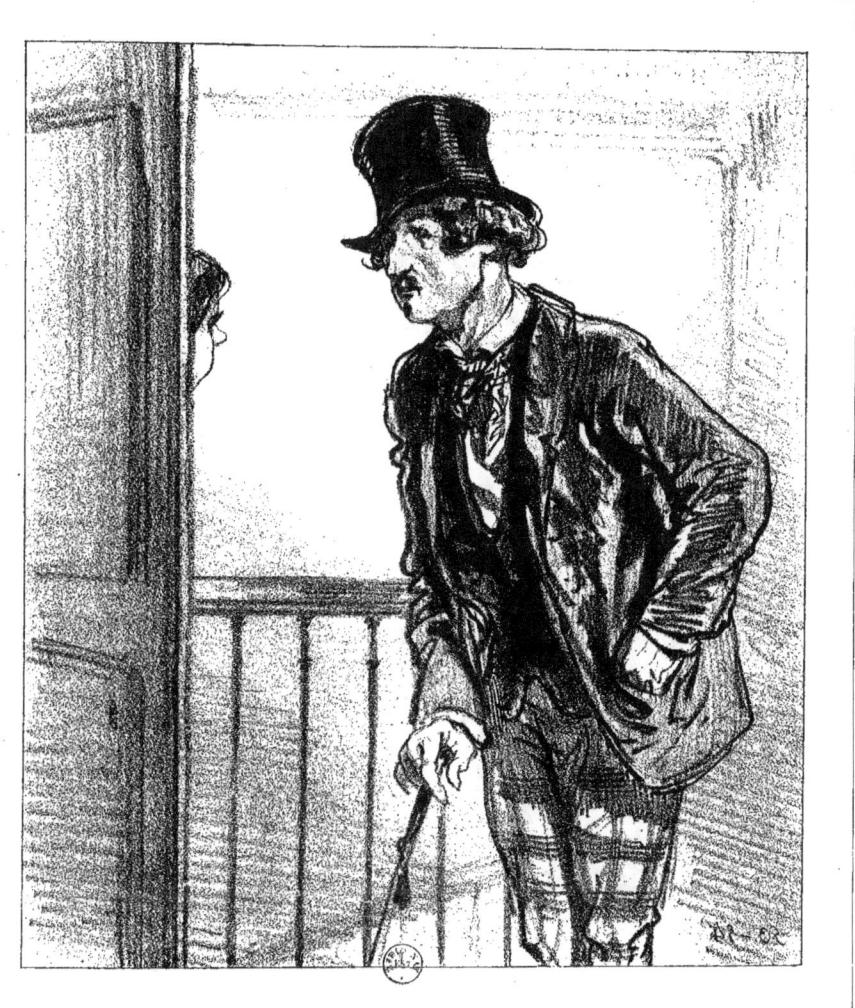

LES PARTAGEUSES

— M'ame y est pas!
— Cré nom!.... t'as pas cent sous?

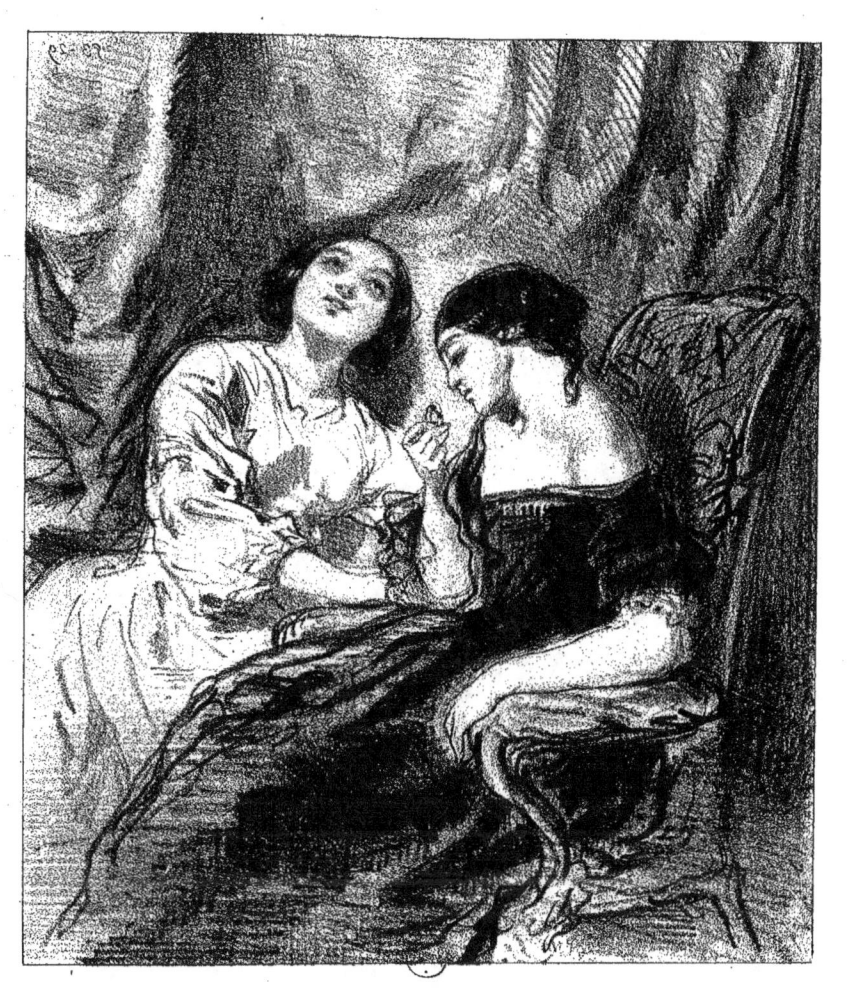

LES PARTAGEUSES

— Dieu! si j'étais née honnête! jamais un homme qui ne m'aurait pas convenu!.... ne m'aurait été de rien!

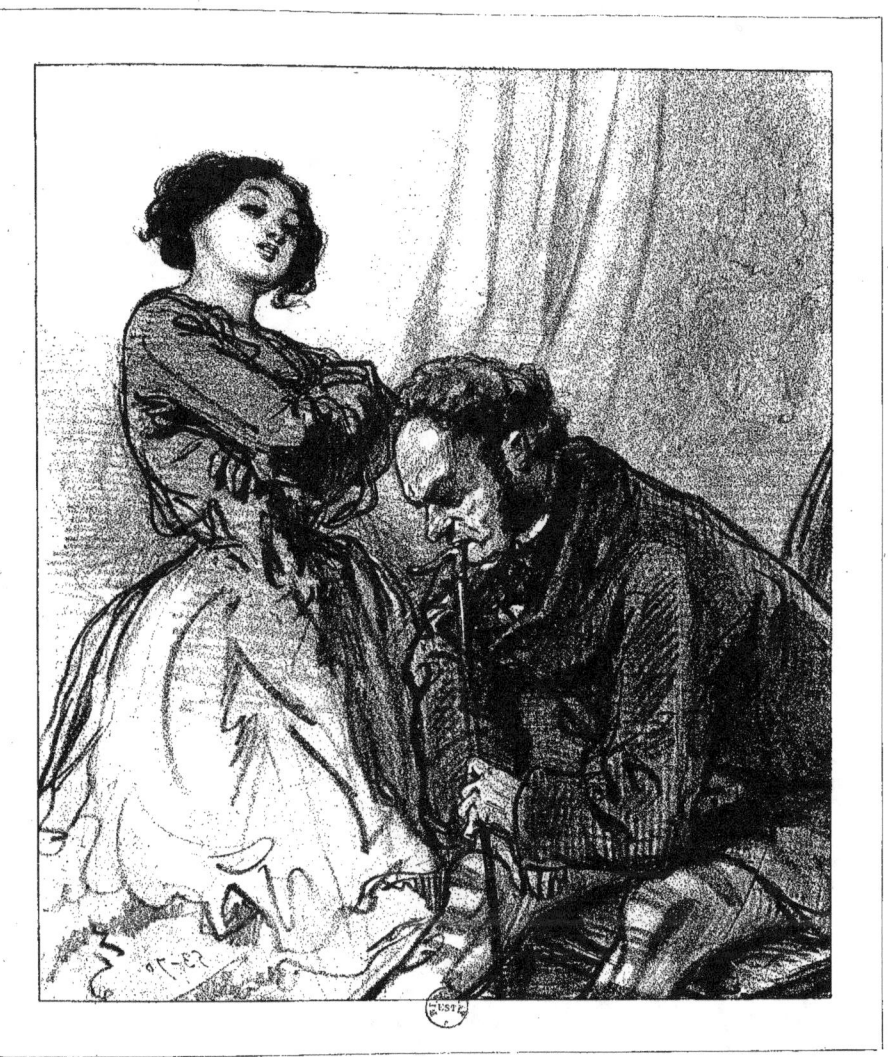

LES PARTAGEUSES

— Ah çà! voyons, Mosieu le baron, que diable voulez-vous qu'on en fasse, de votre confiance, si l'on n'en abuse pas?

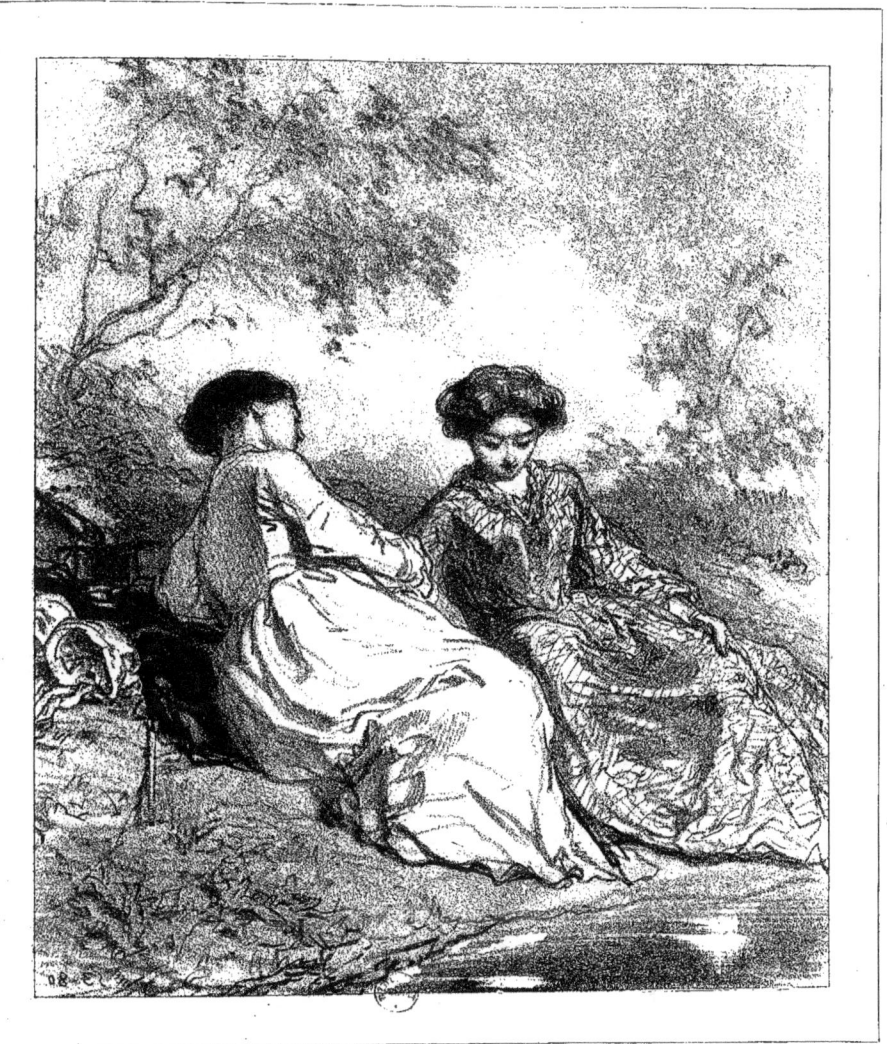

LES PARTAGEUSES

— J'ai pourtant, chez nous, gardé les dindons !
— Et à présent les dindons te gardent.

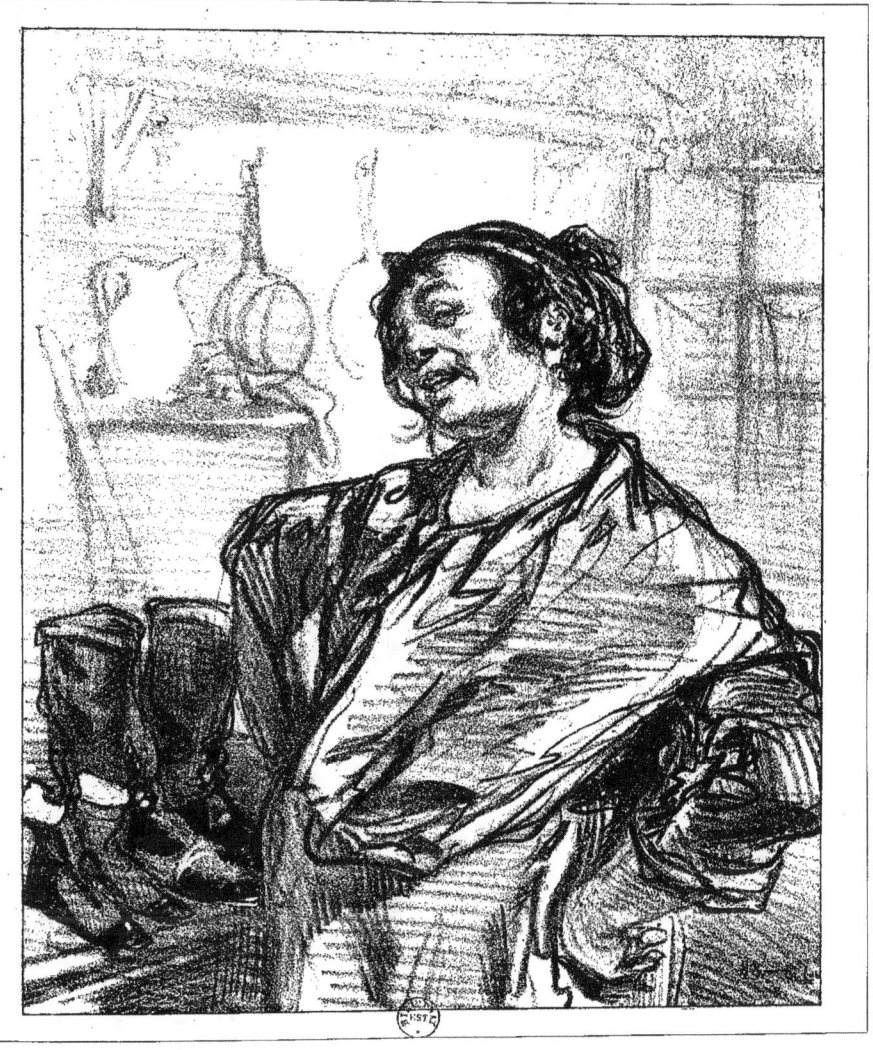

LES PARTAGEUSES

— Faut dire que ces bottines-là auront fréquenté pas mal de paires de bottes !

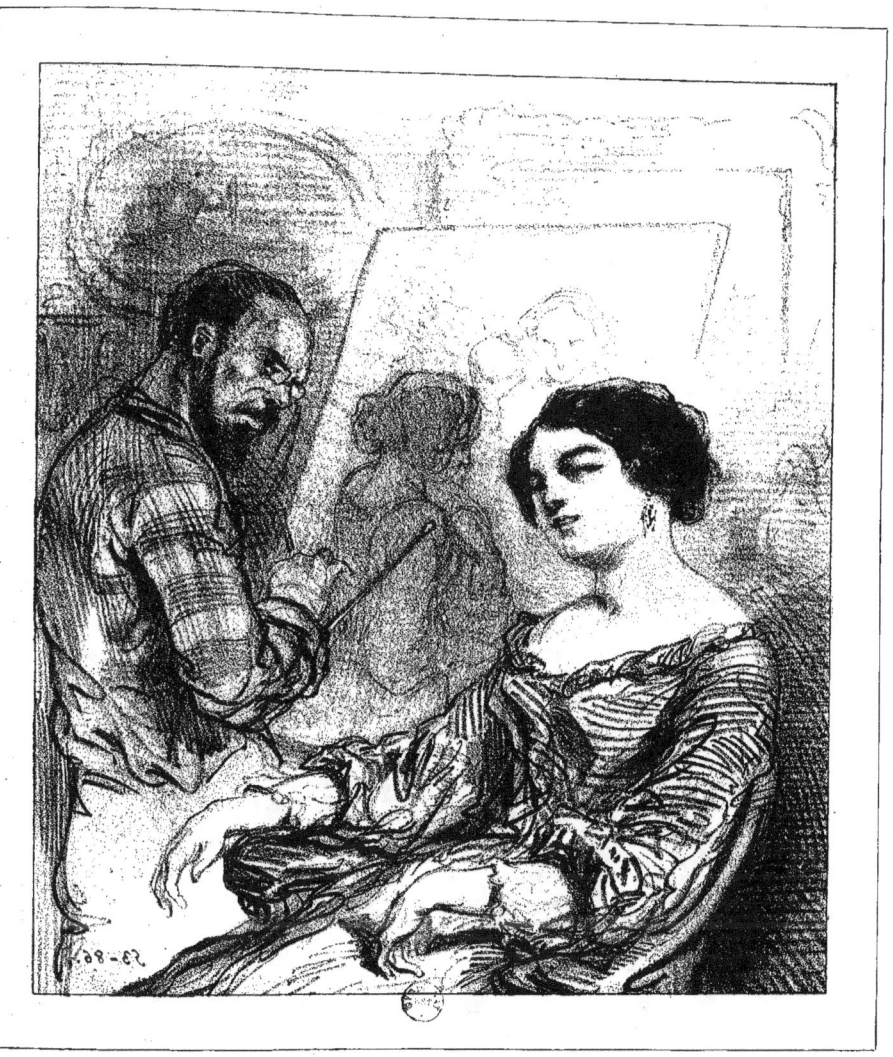

LES PARTAGEUSES

— Jeudi, vous dîniez chez Vachette, avec un grand M'sieu.....
— Farce. Oui..... c'est le touchant Némorin dont je suis l'Estelle, pour le quart d'heure. Il n'a qu'un œil cet homme : c'est égal, i'm'déplaît !

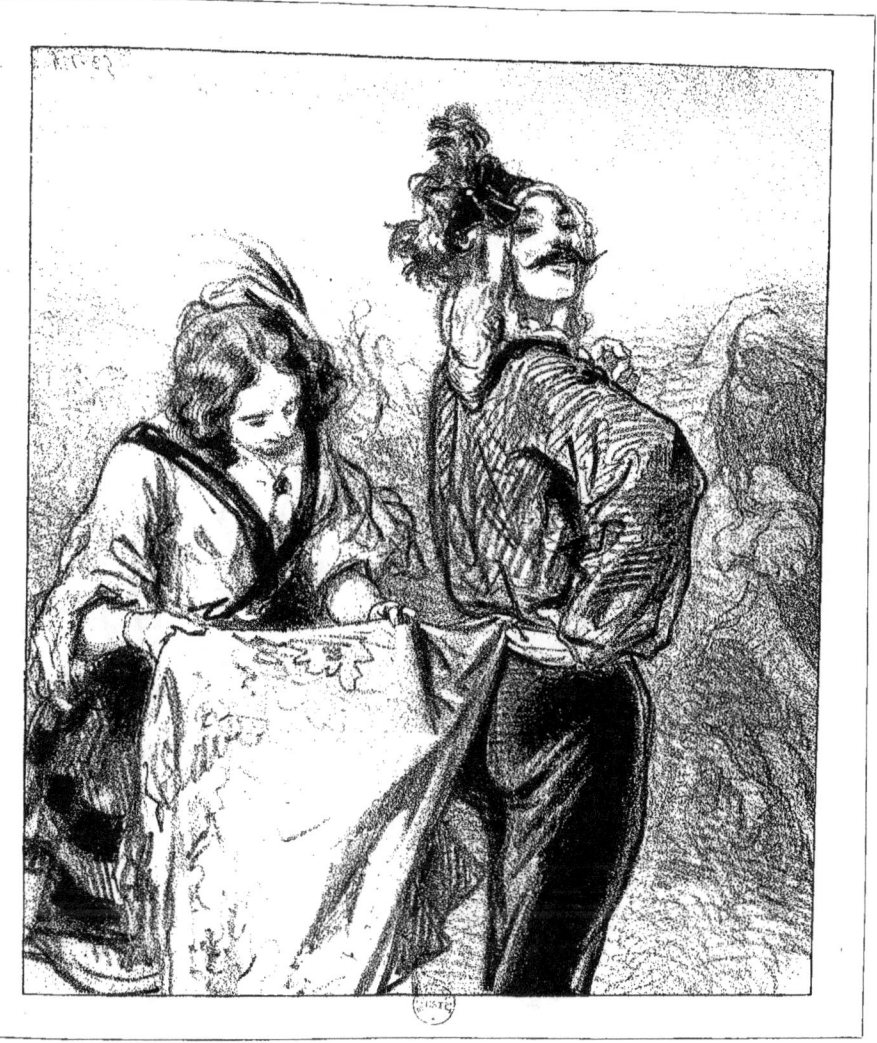

LES PARTAGEUSES

— Vous connaissez ce cachemire?
— Parbleu!.... Ce qui vient de la brute retourne au Pandour.

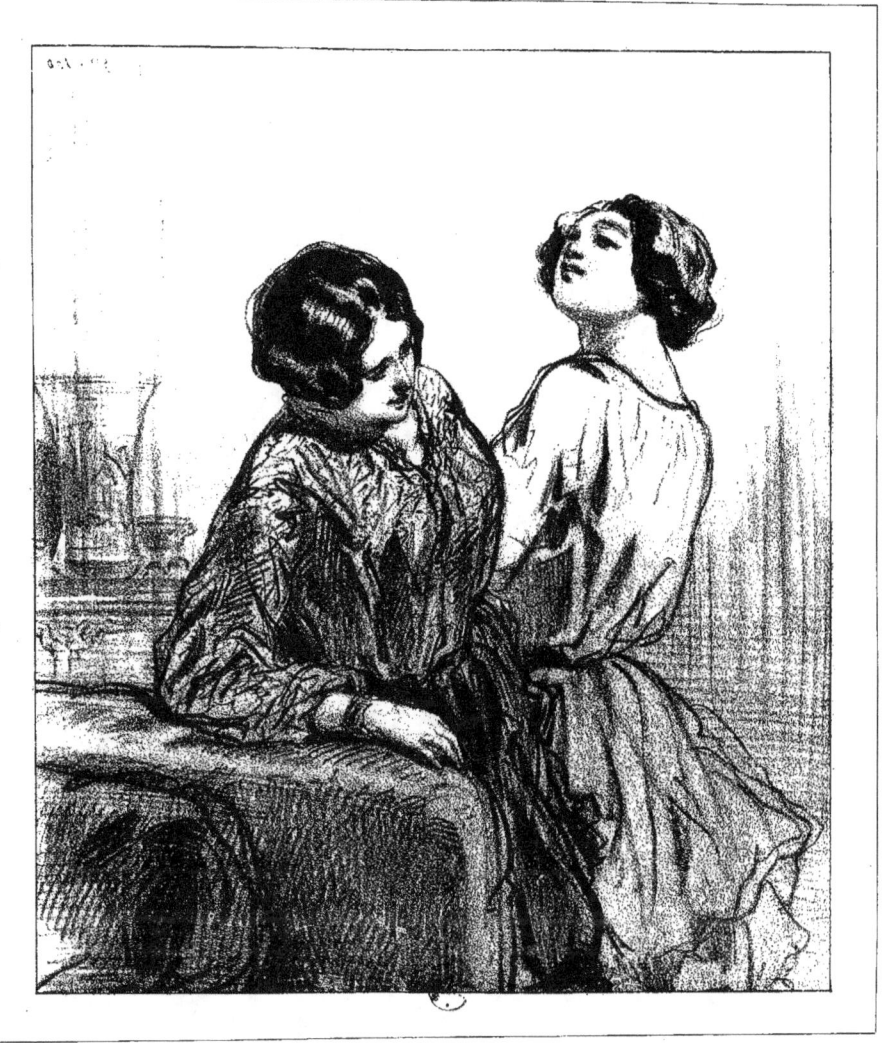

LES PARTAGEUSES

— A ta place, moi, je lui reprocherais tous mes torts..... et ça serait fini!

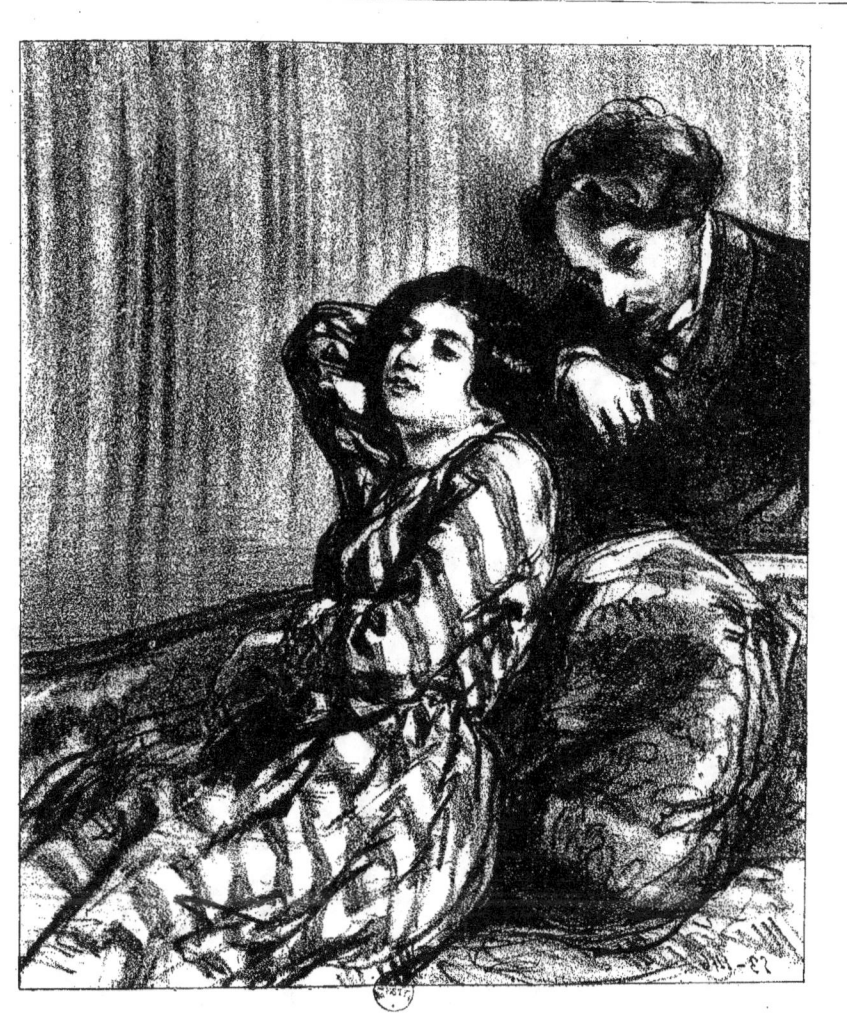

LES PARTAGEUSES

— Ma poule, on n'est jamais si bien gratté que par soi-même.

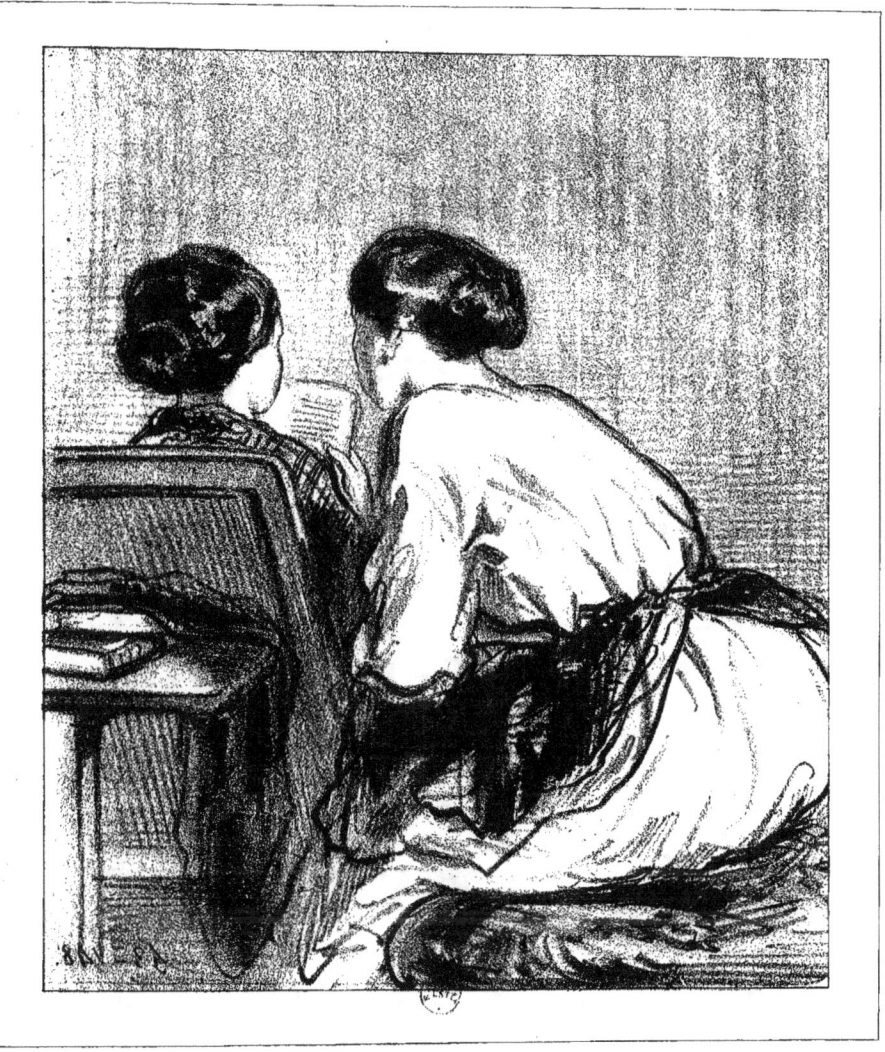

LES PARTAGEUSES

— « L'amour platonique »..... en v'là une pose !

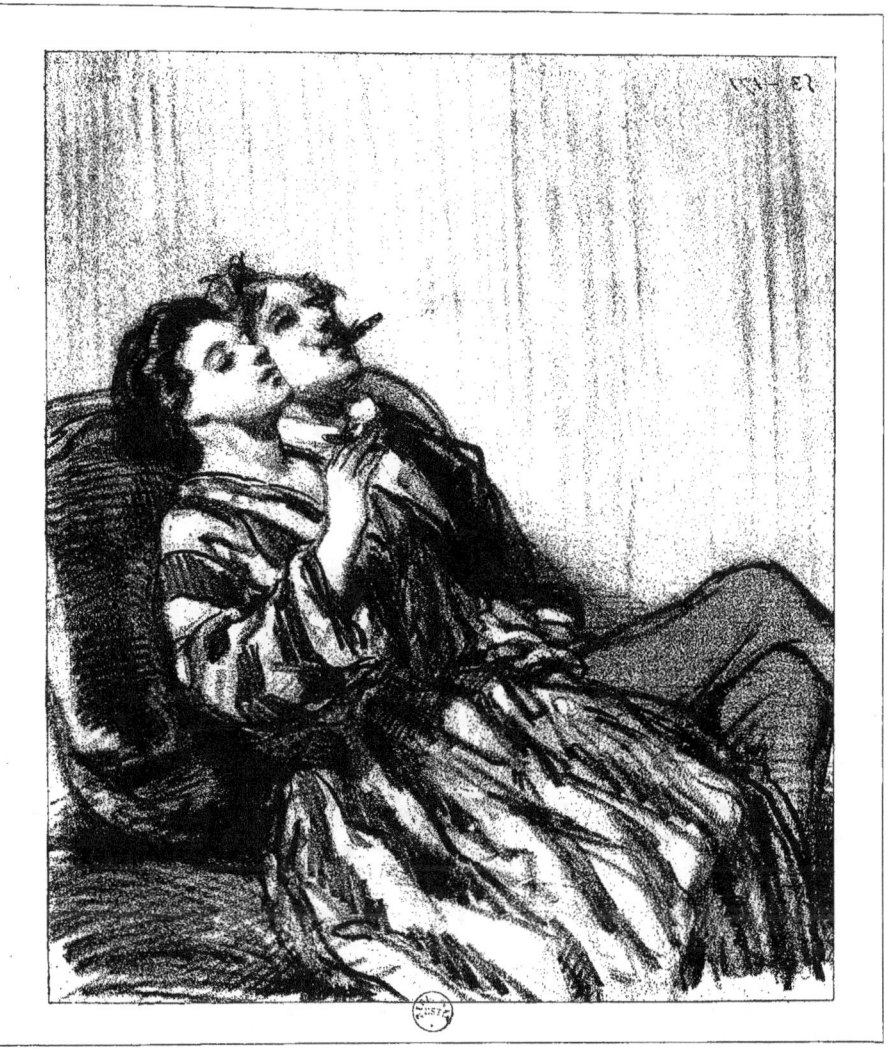

LES PARTAGEUSES

— enfin, mon cher, au carnaval suivant, je lui donnais un fils, à cet animal.
— Eh bien?
— Eh bien, il n'en a pas voulu!

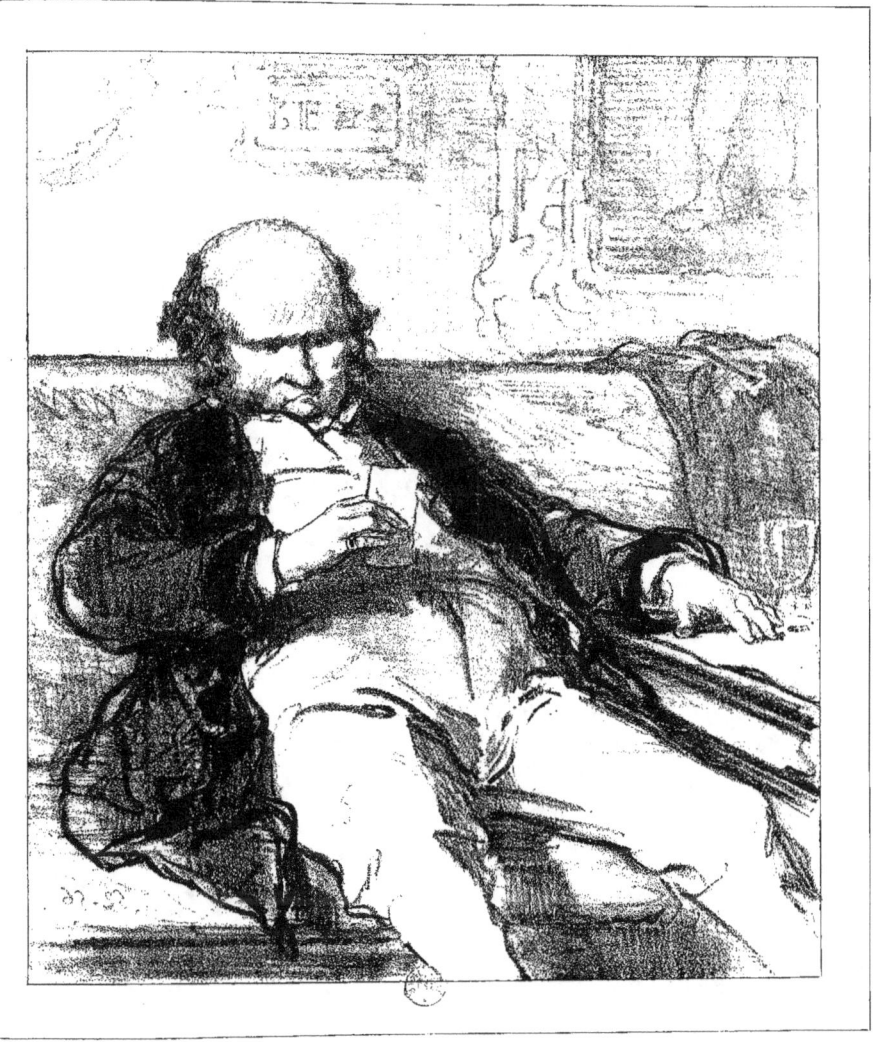

LES ANGLAIS CHEZ EUX

Le dîner d'un « protecteur des animaux » :
Une tranche de bœuf, la moitié d'une perdrix d'Écosse,
une pinte de crevettes, etc.

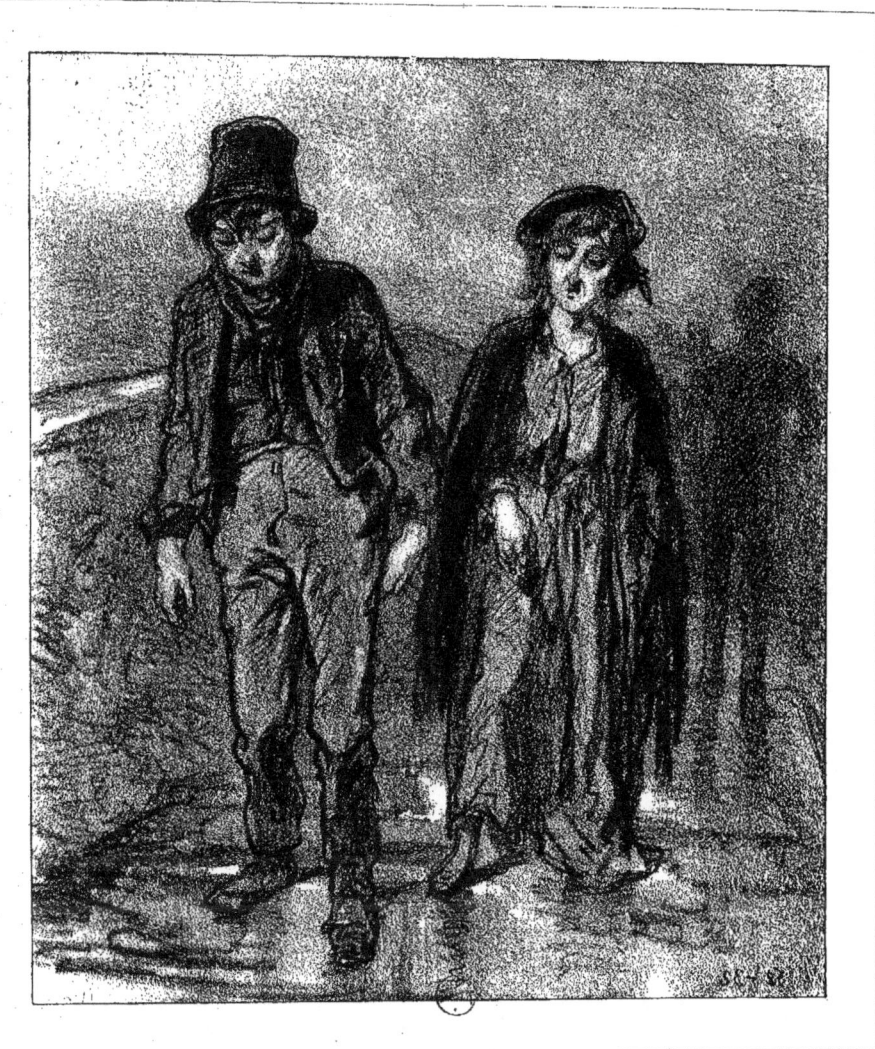

LES ANGLAIS CHEZ EUX

Le gin.

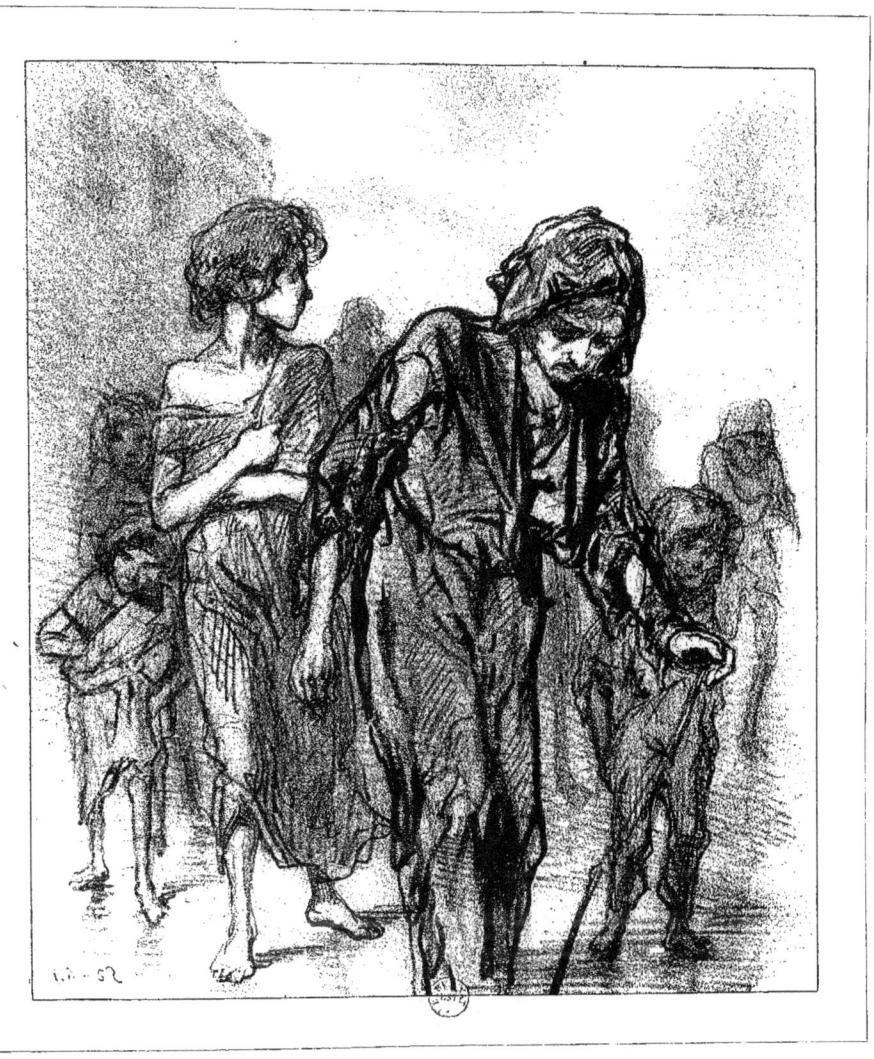

LES ANGLAIS CHEZ EUX

Misère et ses petits.

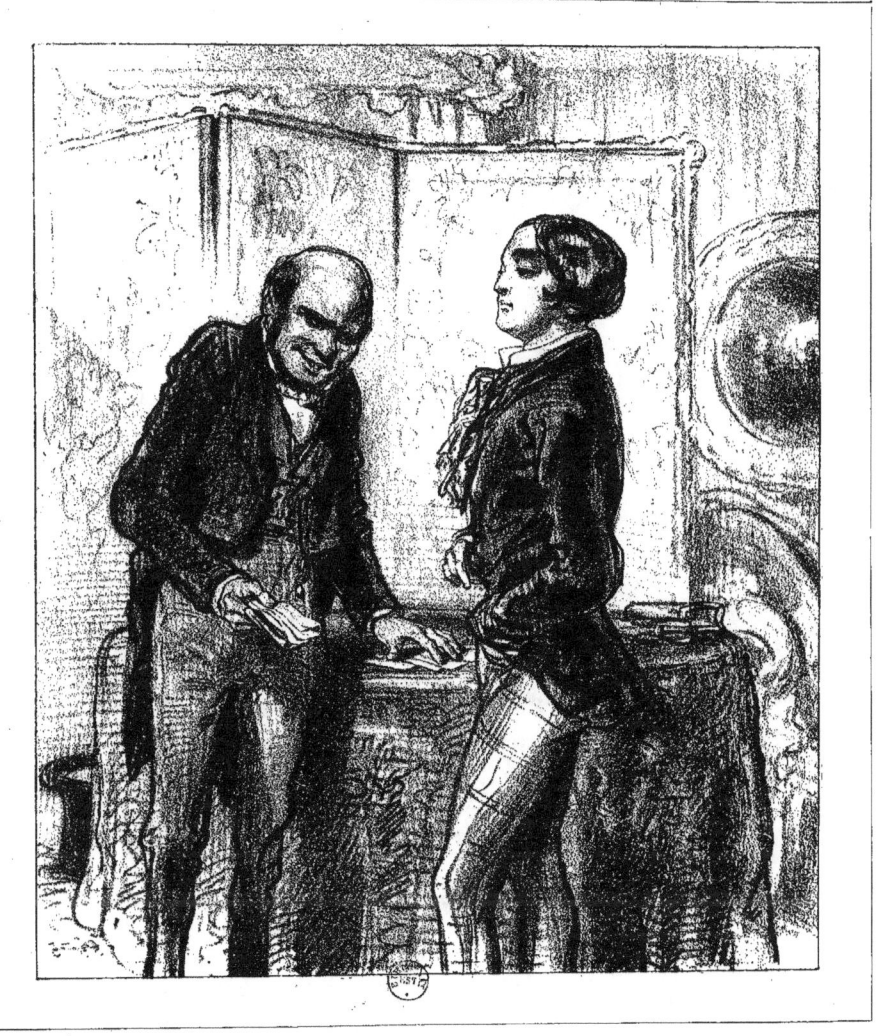

LES ANGLAIS CHEZ EUX

— Voici beaucoup d'argent pour Votre Honneur, Milord.....
— C'est beaucoup d'honneur pour votre argent, Mosieur !

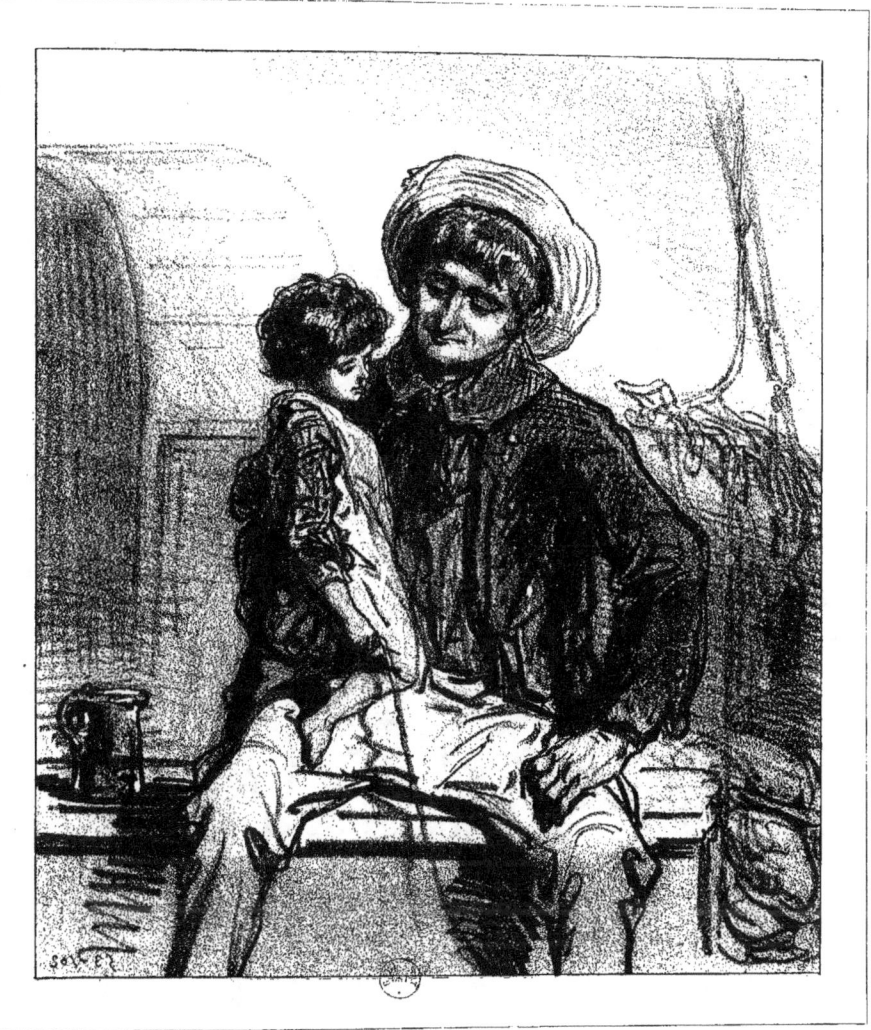

LES ANGLAIS CHEZ EUX

L'héritier du bateau.

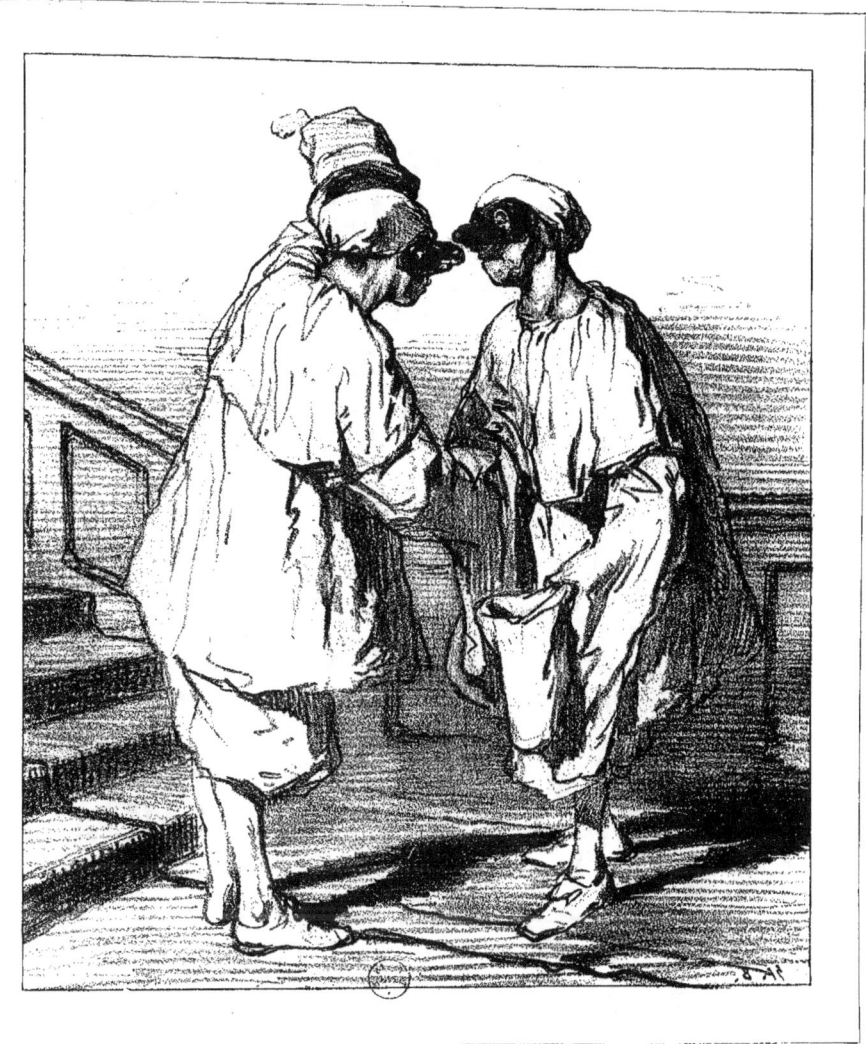

L'ÉCOLE DES PIERROTS

— Et Madame ?
— Merci...., et la vôtre ?

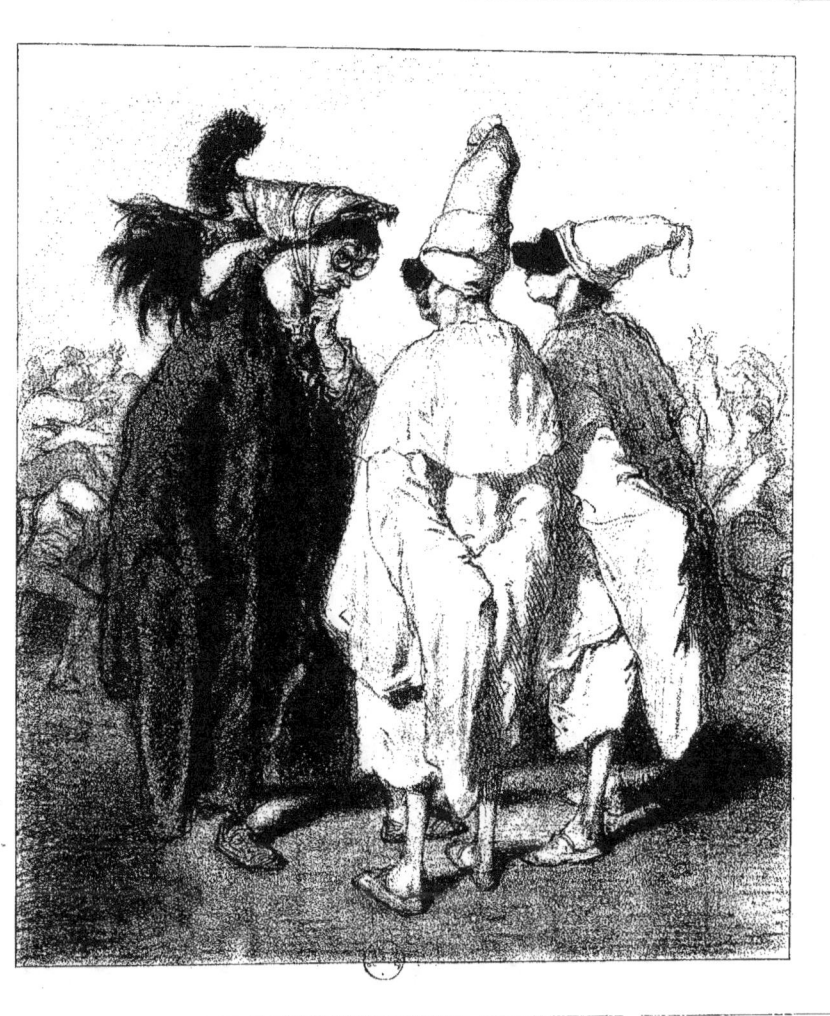

L'ÉCOLE DES PIERROTS

— Y aurait-il quelque indiscrétion à demander à ces messieurs leur avis sur la composition du nouveau ministère?

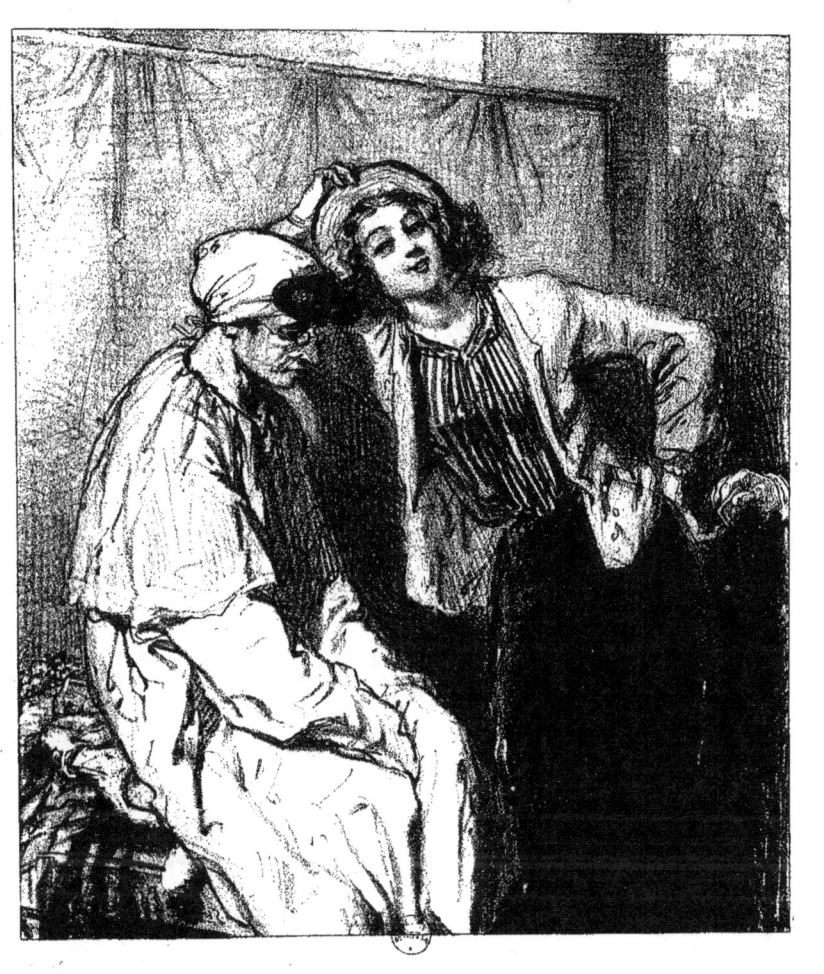

L'ÉCOLE DES PIERROTS

Le sommeil de l'Innocence.

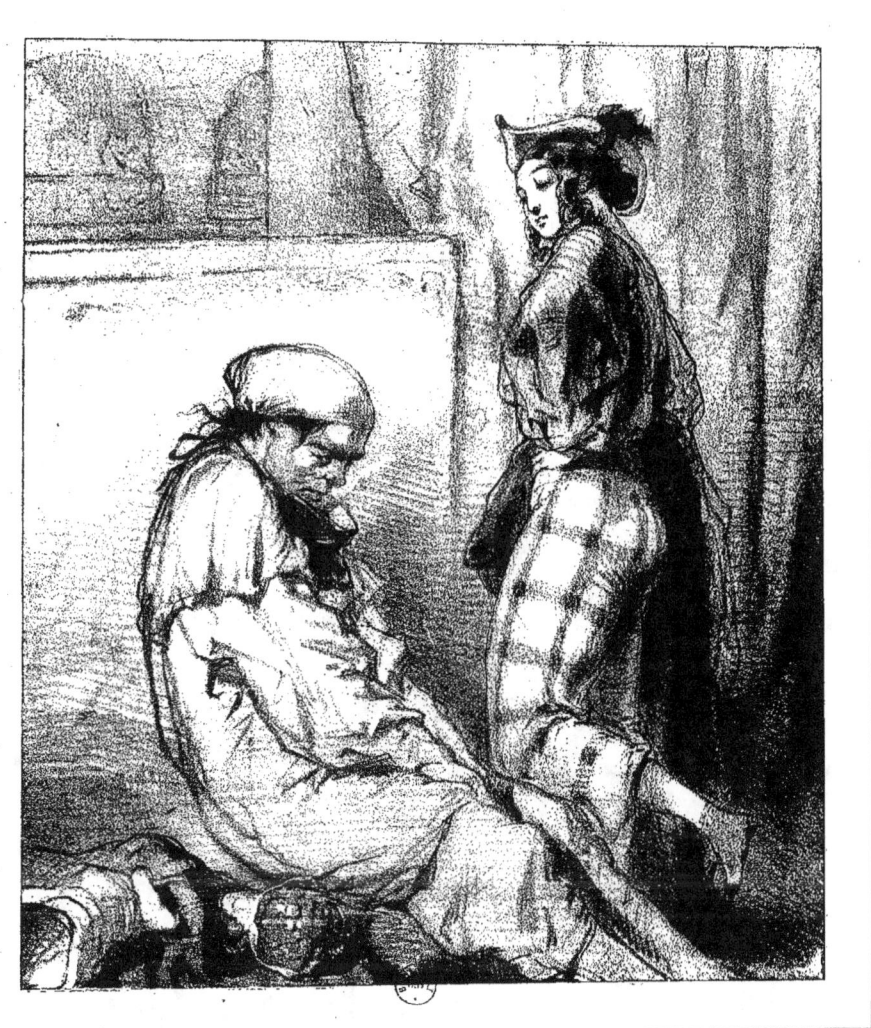

L'ÉCOLE DES PIERROTS

— Qui est plus à plaindre, au monde! qu'un homme uni à..... un débardeur?
— C'est une femme en puissance de pierrot.

www.ingramcontent.com/pod-product-compliance
Lightning Source LLC
Chambersburg PA
CBHW071540220526
45469CB00003B/868